圖解
紙工藝入門

陳銘礴 ◎著

原書名：陳銘礴教你用紙玩創意

〔推薦序〕

親手做紙玩工藝的樂趣

梁修身（導演、演員）

第一次看到陳銘磻取名叫《圖解手工書入門》和《圖解紙工藝入門》的趣味書，非常驚訝，內心感到十分不可思議，怎麼也想不透，書冊竟然可以經由自己動手去做，便可以輕易完成。

不僅書本如此，在無限的創意之中，還可藉由紙張的功能與效應，巧妙的製作出各種類型的書冊和書籤、剪貼簿和珍藏盒。

自己動手做紙製品的時代果然生動。

從事演藝工作三十餘年，閒暇時刻我喜歡閱讀，也經常逛書店，琳瑯滿目的書籍、紙藝品，固然使人眼花撩亂，但是經過設計師設計出來各種不同構圖的封面書衣，卻也表現出現代人勤於追求知識與美學的迫切感。

追求知識和釋放知識，在電腦普及的現代社會已然成為一種習慣，人人可以在網站裡設計屬於個人的部落格，人人可以在部落格裡用文字抒發觀念、創作，然後再把這些成熟或不成熟的創作結集

出書。

　　許多人開始利用電腦程式，為自己的文字創作編輯成書的樣式，自己列印、裝訂，並設計自己喜愛的封面，做它個五本、十本，分送朋友。

　　許多碩士班的論文集大都是自己動手編製完成的。

　　陳銘磻的《圖解手工書入門》和《圖解紙工藝入門》這兩本工具書，便是教人怎樣親手做一本有風格的書、有趣味的紙藝品，誠如作者所言，不論有字天書或無字天書，一旦經由紙張自己動手做屬於自己風格的紙書或紙藝，必然特別不同。

　　一生之中能夠親手為自己完成一本書或一本筆記本的編輯製作，不也是一件意義非凡的任務嗎？

　　這本有意思的書，教你認識許多書，許多有樂趣的紙工藝。

〔前言〕

巧手做紙玩

陳銘磻

自從人類發明紙之後,紙張便成為人們生活中不可或缺的重要生活用品。學生讀書使用的課本、作業簿、聯絡簿、講義、試卷、資料夾;工作場域與生活使用的影印紙、列印紙、報告、海報、信函、企劃、紙杯、紙盤、紙飯盒、紙巾、面紙等,無一不跟紙張發生最親密的關係,就連每個人耗盡一生拼命工作賺取生活費用的紙幣,都是紙張印製而成。

人們習慣紙在生活中所扮演的必然角色,一張普通的紙,看似平凡無奇,不但被拿來紀錄歷史、書寫人生,傳遞訊息、印製書籍及報章雜誌、宣傳單,還能設計成多樣式的壁紙,美化空間。

藝術家甚至以紙做紙雕、剪紙,雕琢出栩栩如生的許多藝品。

紙的功能凌駕人類生活所有必需品,成為每個人每天跟生活息息相關的日常用品。

　　除此之外，聰明的人類更懂得使用紙張創意製作出燈罩、紙花、紙扇、紙衣、紙褲、紙帽、紙戒和紙人偶，讓紙的魅力充滿生活空間。

　　紙的使用無所不在，紙的創意無處不開花，摺紙鶴、紙船、紙球、紙飛機的年代已然遠去，現代人流行用紙張編製出跟實際生活有關的用品，自己動手創意做紙盒、名片夾、相框、書架、珠寶盒、信封信紙、畢業紀念冊等紙玩，蔚為一種時尚的巧手工藝。

　　這本書，從我個人喜歡紙的癖性做聯想，並經由創意找尋最能發揮紙張功能的最大效用，創造出獨一性的紙類玩意。

　　我能用紙親手做一本書、一把紙扇，你當然可以用紙做出更多日常生活用品了。

　　做一個紙屑桶如何？或者，做一個七彩的紙鉛筆盒如何？

To make the paper
craft yourself

目錄

〔創意靈感〕

自己動手做紙工藝
Do it by yourself

　　書籍，自古以來即被當成是人們忙碌工作後，枯竭心靈唯一的光明象徵，它不僅像家裡其他陳設的飾物一樣，成為櫥櫃裡傳達知識淵博與否的代表，也成為人們搭捷運、啃時間，閒來無事隨手翻閱，接受文化薰陶的特殊嗜好。

　　一種充滿沉靜美學，無以倫比的情境嗜好。

　　在不調和的教育結構裡讀書或生活，書籍，那外表美麗細緻的書衣，以及內在充滿各種文化特質的文字，藉由輕靈優美的各式版本，默默呈現出雅致的心靈感受，使人從閱讀當中，獲取到知識、智慧、趣味和成長的許多因子。

　　讀書之美，如同桃源仙境，塵俗之中根本無法找到。

　　出版與印刷術並不發達的

五、六〇年代，一般人想要讓出版社出版一本書，談何容易；經濟與知識爆發的七、八〇年代，非文學作家的專業技能寫書人，已然能夠在以創意領先一切的經濟生活中，逐漸嶄露頭角，成為出版社追逐寫書和出書的目標；科技電腦普及化的二十一世紀，人人都有機會利用電腦上網，使用文字發表意見、相互通信，或者共同在某一個網頁平台，討論某個熱門的社會議題；除此之外，也有更多的機會，藉由各類電腦程式，編排、製作和列印自己寫作的文章，結集成冊。

寫書和出書，不再只是寫作人的專利，人人都能以自己喜愛之名當起作家，更能以自己喜愛的標題為書名落款。

作家，已然變成名副其實坐在電腦桌前，對著鍵盤敲敲打打，自成一家之言的人。

懂得編輯和印刷流程的人，即便經由這種編排和列印的過程，自己動手完成一本屬於個人風格的書籍，這本書可能是家書，可能是你

發表在自己部落格裡的雜感短文，可能是發表在網路上的一部長篇小說，也可能是流傳網路或朋友傳送給你的好文章、好作品的剪輯。

總之，不論有字天書或無字天書，都能成書。

另一方面，因為得力於電腦程式輔助，以及靈動巧思的創意，人們的確可以在不需花費龐大金錢的前提下，輕鬆編輯，流暢製作，自己動手完成一本樣式和封面都精緻不凡，內頁全部空白的筆記本，或填滿許多文字的個人著作。

這本著作，你可以經由列印、影印、印刷等方式，製作成五冊、十冊或二十冊。

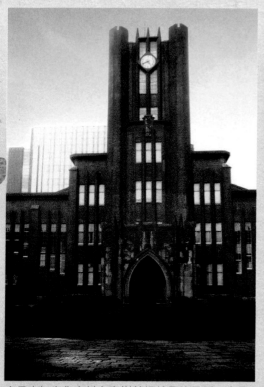

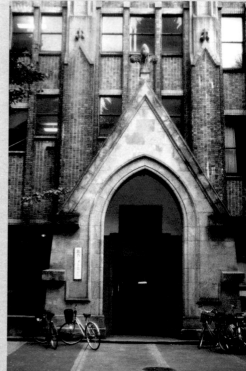

↑日本知名作家村上春樹曾經就學的早稻田大學　　↑日本知名作家夏目漱石曾經就學的東京大學

自己保留或分送好友，意義非凡。

小學生、中學生可以把在學校裡完成的作文或日記，用自己動手做的方式結集出版；大學生可以把讀書心得報告寫作或論文，整理成冊，自己裝訂成書；戀愛中的男女，為了表達愛慕情意，可以把情書、愛的小語、愛的畫像，彙集成一本愛的心事小書，傳遞給愛的伊人。

伊人在天涯、在海角的任何一方，都可以透過這本情人親手製作的愛的小書，留戀和懷念。

為了讓親手製作的小書增添個人風格，你可以拿伊人當初相送的禮物包裝紙，做為封面的書衣；當然，你也可以使用古色古香的線裝書的裝幀方式呈現，為送禮增添雅趣心意。

自己動手編排製作一本書有許多種方式，有使用訂書針裝訂的平裝書，有使用厚紙板當封面包裝的精裝書，有使用細棉繩或細草繩穿針引線的線裝書，當然，也可以是利用文具店販賣的打孔筆記本的現成材料，改裝而成的打孔書。

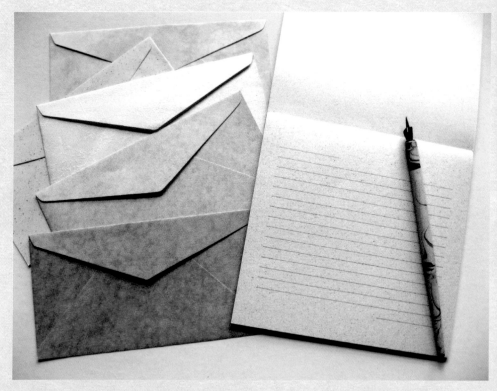

　　書籍，可以這樣製作，筆記本、日記本一樣可以這樣自己動手完成。

　　熟悉自己動手製作一本書的簡易步驟之後，你同樣可以利用這些技能，以及善用各種紙類的特色，製作獨具個人風格的筆記本、經摺書、掌中書、剪貼簿、明信片書、畫冊、結婚證書、聘書、感謝狀、獎狀、報告書、企劃書、簽名書、書籤、便條本、珍藏盒和讀書架……等。

　　書或筆記本都是藉由紙張和布料共同完成的文化成品，因此，在自己動手做一本書、一本冊子之前，一定要對市面上可以買得到的紙

張做一番最起碼的研究；完成一本有風格、有風味的書冊，如果能夠慎選內文用紙，必定可以讓書冊增添更多風采。

紙張，除了常用、常見的影印紙，列印用的A4紙之外，還有牛皮紙、作畫用的圖畫紙、宣紙、日式和紙，以及加工加料製造的粉彩紙等。

自己動手製作一本有意義、有紀念價值的文字書，給自己閱讀、收藏，或者送給喜歡的人，是一件美妙又神奇的文化傳承的展現。

自己動手製作一本屬於個人旅行回來之後的寫真明信片書，把精彩的旅行照片分類分章印製在相紙上，然後裝訂成冊，分寄給好友，賞心又悅目。

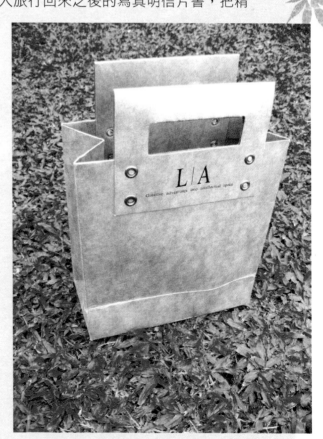

自己動手製作一本現代化空白頁經摺書，供做宴會時貴賓簽名簿，或者拿來搜集藝人偶像或運動明星的專用簽名書，甚至做為記載家族史使用，獨樹一幟，沒人可比。

自己動手製作一本空白的筆記本，記錄某年夏天的深情記事，翻翻心情好回憶。

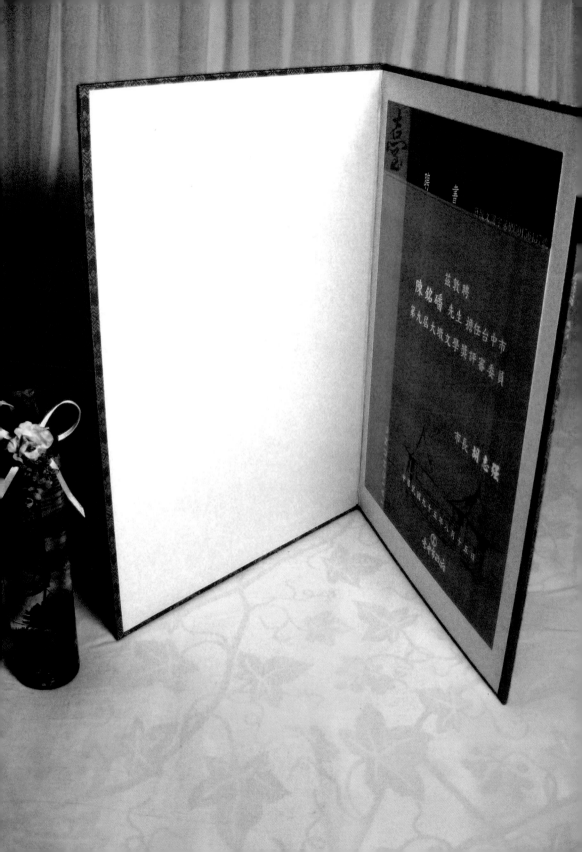

〔一起來做氣派非凡的證書〕

certificate
冠蓋群英大賞狀

跟妳牽手走一生

和相戀多年的女孩交往過後，他們決定一起共度一生，並經由雙方家長認可後，擇定今年春天結婚。

有人祝福的婚姻，總是叫人感到欣喜；被雙方父母讚許的婚姻，總是特別令人感到安心。他們立下誓言，要好好的把這一場婚禮喜宴計劃的更特別，更別出心裁；準新郎說，會場的佈置，他要自己規劃，親自動手，喜帖也要設計出色，別於他人舊有的模式。

他把即將到來的這一場婚宴的籌劃工作看得極其重要，他甚至連結婚證書上面的字眼，都要重新寫過，同時製作一份使人刮目相看，別具特色的證書，證明這一場婚禮是獨一無二的，是萬眾矚目的，是精心設計的。

這就好像他學生時代所獲得的獎狀那樣，每一張都是特別的，都是經過專人費心設計一般，讓人愛不釋手。

他在即將付印的結婚證書上面，如此寫道：

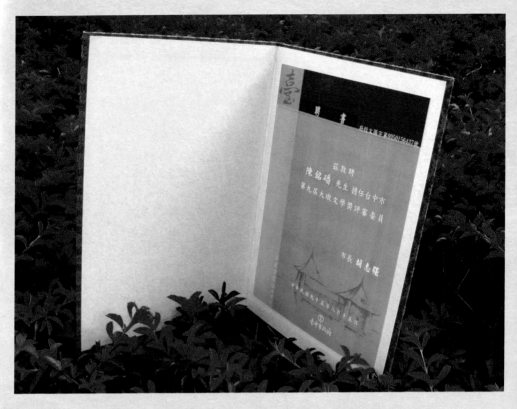

新郎○○○，台北人，民國○○○年○月○○日生。

才華卓越，性情純良，待人誠懇，處事有方，善與人交，富領導才幹，敏而好學，為不可多得之青年才俊。

新娘○○○，台北人，民國○○○年○月○○日生。

德才兼備，樸實文靜，美麗端莊，嫻淑溫順，富同情心，樂於助人，為不可多得之良善女子。

在此吉日良辰，兩人締結鴛盟

從今攜手並肩，共同建立家庭

期能互敬互愛，互諒互信

履踐百年絲蘿永固之誓約

永賦鸞鳳和鳴、琴瑟諧調之心聲

孝順雙親，尊敬長上，友愛姐妹與弟兄

以堅貞不渝之愛情，協力同心，創造光輝美好之前程

主婚人　○○○

　　　　○○○

主婚人　○○○

　　　　○○○

證婚人　○○○

中華民國○○○年○○月○○日

　　心裡面有了這個奇特的想法後，對於未來即將舉行的結婚喜宴，因為設計別致的結婚證書使人看了歡欣，無形中為他們兩人的愛情增添了一層浪漫和光鮮的優雅之美。

證書的製作材料

　　書衣用紙（紅色皮紙或單色厚紙或古典圖案布料）、厚紙板兩塊（一封面、一封底）、內文紙（粉紅色或紅色光面紙兩大張）、緞帶一大截。

動手做結婚證書、聘書、感謝書、獎狀書、報告書、企劃書、邀請卡等

 準備材料

要做一份高雅又別致的聘書或感謝書，必須準備列印紙（顏色自訂）、厚紙板、封面布紋紙、紋棉布。

☞ **準備工具**

準備簡易的工具。

☞ **先做封面**

把厚紙板放在封面用
紙或用布的反面，封
面用紙或用布與厚紙
板之間的四周多出來
1公分，兩片厚紙板
的中間留約0.3公分
的空隙，並在空隙上
鋪上一條約1公分的
長布條。

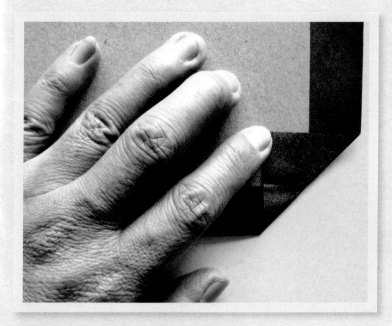

☞ 摺四個角

在黏好的封面
用紙上，先將
四個角向內摺
平。

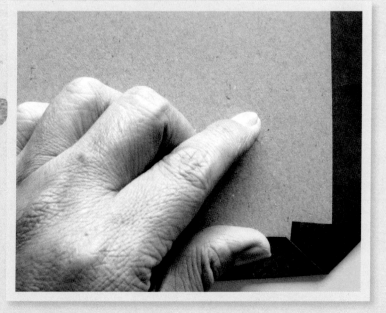

☞ 黏貼四個
角

把摺平的四個
角黏貼牢固。

☞ **摺壓四邊**

四個角都黏好之後，再將四個邊摺向內部。

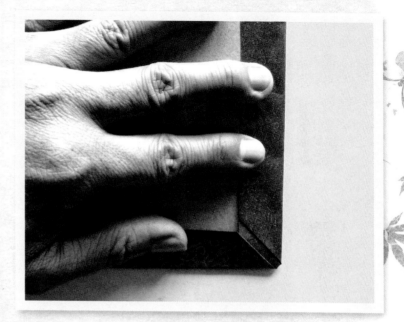

☞ **黏貼四周**

將四個周邊的紙或布向內拉緊黏貼妥當。

☞ 封醜

再用列印紙把
封面裡和封底
裡的醜模樣封
住。

☞ 美化內部

封面裡和封底
裡呈現完整美
感的模樣。

☞ 扯平表面

黏貼封面裡和封底裡的列印紙或紋布時，一定要拉緊並扯
平表面，千萬不可出現縐紋。

☞ **黏貼聘書**

封面和封底，
封面裡和封底
裡都黏貼整齊
後，再把事先
列印完成的聘
書和感謝狀黏
貼到上面。

☞ **層次感**

黏貼好的聘書一共三個層
次，當然，如果你不想用
三個層次呈現，也可以把
印有聘書內容的那一張列
印紙，尺寸大小設計成與
封面裡遮醜的那一張列印
紙一樣大小，就變成只有
兩個層次了。

☞ **簡單而大方的設計**

完美的聘書終於完成了。誰都喜歡接收到這樣一本精裝的
聘書、結婚證書或感謝狀了。

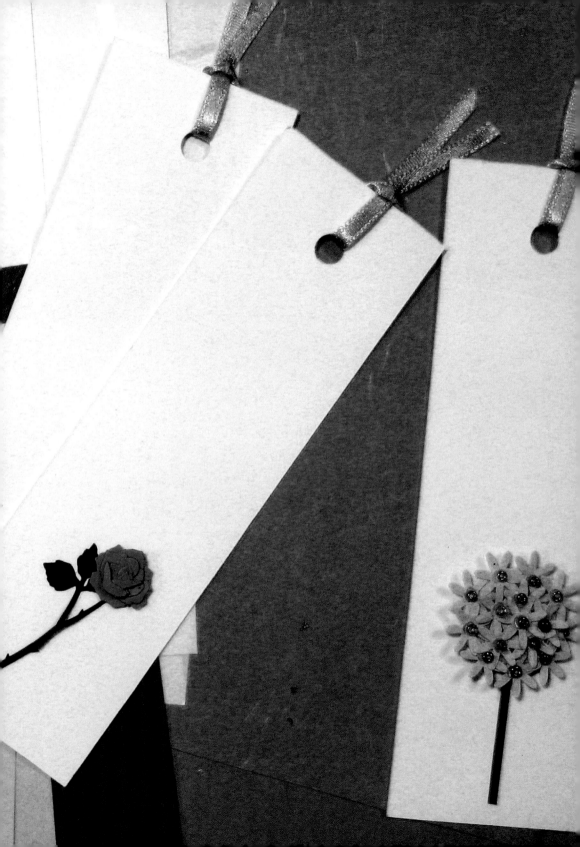

bookmarker
小巧玲瓏紙書籤

愛在楓紅漫延時

從南投仁愛鄉奧萬大探訪紅楓回來,她同時也帶回一大袋在路旁撿拾得來的楓葉;她把這些紅如泣血一般的楓葉,逐片放進書頁中珍藏。

「奧萬大森林遊樂區」以面積廣大的楓樹林著稱,是台灣最著名、最壯觀的賞楓地點。遊樂區內分為楓林區、松林區等,以數條景觀優美的步道相互聯結。

在廣達八公頃的天然原生楓樹林中,有一條長約2.5公里的楓林步道,秋冬時節,步道上佈滿紅葉,眼前盡是一片紅橙相間的秋色美景,加上松林區蒼勁的松樹及櫟樹,綠意盎然、氣氛悠閒,全長近三公里的楓葉林,她足足花了一個半小時才走完全程。

她喜歡楓樹林,也喜歡楓葉,就像有一回,她跟著旅行團去到日本伊豆半島上的三島市樂壽園那樣,當看到滿園子的楓樹時,她竟然情不自禁的狂叫起來,把整隊的團員嚇出一身汗來,以為她發生了甚

麼大事情一般。

　　樂壽園裡的楓樹林面積廣大，栽植的楓樹葉片修長，好
似女子纖細的手指一樣，充滿一種難以言喻的雅致形貌，給
人翩翩風采的柔情感受。

　　無怪乎當她才近身到那片林子時，即刻被滿園楓樹飄瀟
的模樣衝擊，感動到差些掉下激情的淚水。

　　她偏愛這種修長形狀的楓葉，她把這種名叫「五葉楓」
的楓葉珍藏在書頁裡面，不知收集有多少本了，問她為甚麼
要這樣做，她也説不出個所以然來，只是一再強調，她就是
喜歡楓。

果然沒錯，她男友的名字當中就有一個楓字。

她寫信給楓的時候，會習慣性的在信紙底下，浮貼一片楓葉，做為思念的象徵。

她更喜歡在自製的卡紙上面浮貼一枚或數枚不等的楓葉，然後寫下一段感時的文字，或是一段勵志小語，再巧手做出一張張精美的小書籤，分送好友。

個性樂天的她，並不擔憂她的楓會把她這種舉動當成一種輕蔑，她只是樂於讓好友們一起分享她的喜樂心。

這一年，她的楓從日本旅遊回來，特地為她帶回一本夾帶著京都金閣寺紅楓的書。

她兀自感動得為喜歡的楓掉淚。

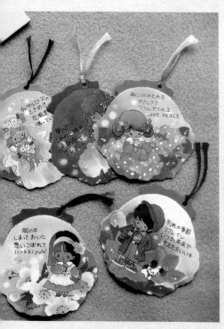

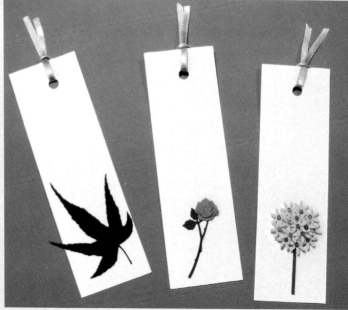

書籤的製作材料

　　卡紙（白色或素色）、乾燥楓葉（飾物）、打孔機、緞帶一截、小飾物一個。

動手做個性書籤

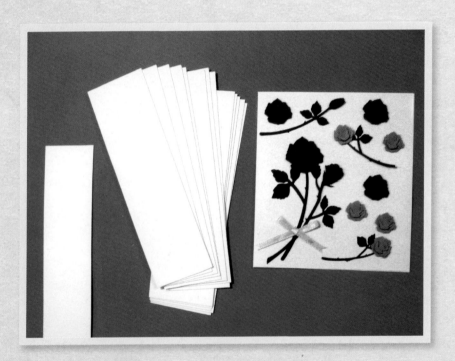

☞ 準備材料

把準備拿來做書籤的卡紙和小飾物準備好。

☞ 準備材料
把卡紙裁切成長條
形，並準備緞帶。

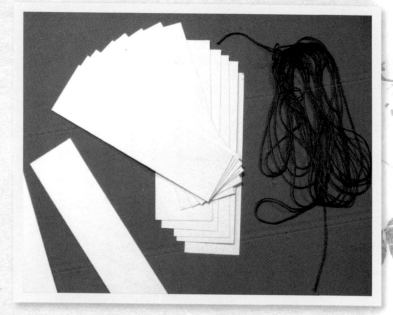

☞ 準備材料
把預先收藏在書頁中的
楓葉拿出來，準備放到
書籤上使用。

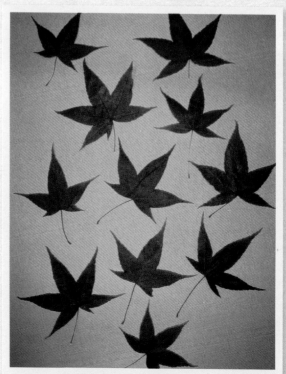

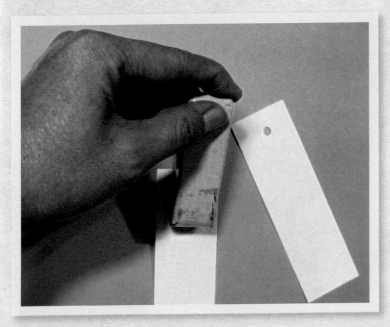

☞ **打孔**

用打孔機在卡
紙上方打出一
個孔。

☞ **裁紙**

書籤用紙不宜
太厚，裁紙最
好裁剪成長條
形，方便放在
書本中。

☞ **書籤作畫**

在書籤上黏貼小飾物，或者在上面作畫，保留個人風格。

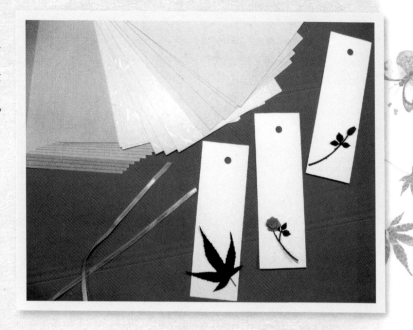

☞ **剪一截緞帶**

書籤表面的圖案設計好之後，準備一條緞帶。

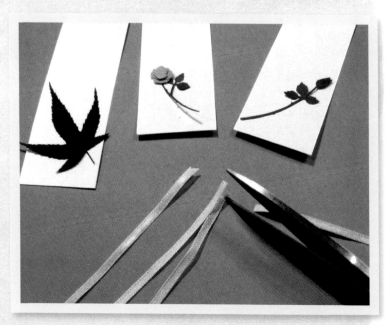

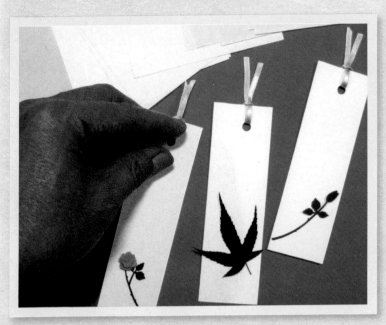

☞綁緞帶
把裁剪好的緞
帶穿入孔中，
繫成一個簡單
的小結。

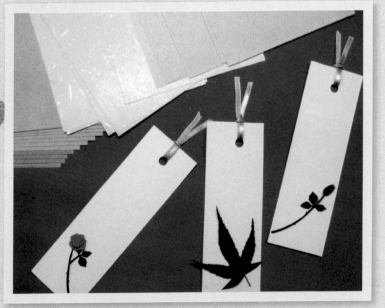

☞完成品
自製的書籤很
快完成了。

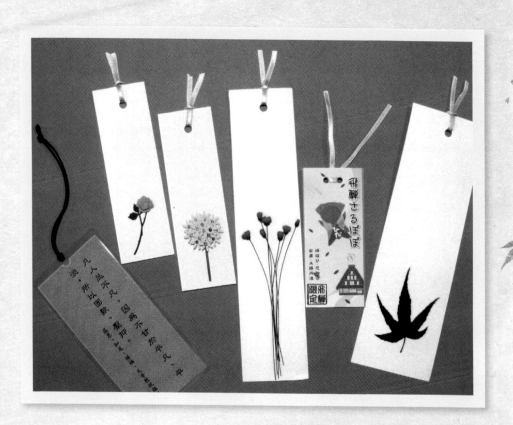

☞ 勵志小語

終於完成各種不同形狀的書籤了；除了小飾物做裝飾之外，還可以在
上面空白處，親手題寫一句勵志小語，或者黏上用電腦打字列印的小
格言，更能使書籤活化起來。

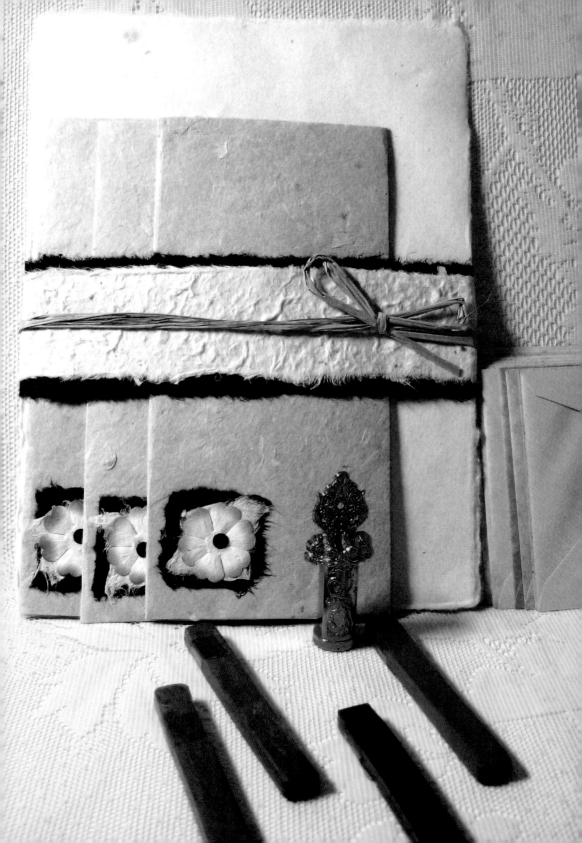

〔一起來做個性信封和信紙〕

envelope & letter paper
愛の批紙情意隨

字字句句想你、念你、戀你

　　仲夏的陽光，直直從天上大片大片灑下來，好似在陽台的圍欄邊貼上一層金箔一樣，那金色的光芒使人的雙眼都快張不開來，這就好比他對她用情極深那樣，主動、直接、強烈，使她有一種暈眩、退避的拒斥反應。

　　以前，他總是認為愛情是永恆不變的，而冷冷的她卻像高不可攀的聖母峰一樣，使他不知道該在所謂永恆不變的思維裡，尋索怎樣的方式與她相處。

　　環顧他們從認識到彼此產生一點點曖昧的情愫以來，兩人交往的景況總是她冷他熱，她處處被動他卻主動積極。冰冷的場面，實在叫人分不清到底他們算不算是一對戀人。

　　愛情一事，本來即是干卿何事的一種態度，沒人拿得準她是不是應該熱情一點，或者他應該放慢腳步一些；但一想到滿腹情愛的烈火在心中不斷燃燒，他不免被這自燃式的熱火，在毫無動靜的相處中，

即將逐步熄為冰山。

　　他不想使愛情的火苗被冰山澆熄，他一再期望能從等待中，讓這束愛的火苗把冰山溶化。

　　可是對一個生性熱情的人來說，他是無法耐著性子，在等待中過活。

　　電話不易溝通愛情，簡訊說不清楚心裡的感受，他開始從不耐的等待中，使用寫信的方式，把心意、想法，把他對她滿腔熱忱的愛意，透過書信，一天一封，傳達出去。

　　信件投遞出去之後，當然還是等待，他每天引頸企盼的想從綠衣人出現的喜悅中，得到他滿心期待的回音；一天、兩天、三天，仍是沒有回應，他改變策略，一天兩封，洋洋灑灑三大張紙，他不信所有

的訊息和情意會隨著厄運煙滅灰飛。

　　愛情這美麗的東西不會就此盡成灰燼的，他想。

　　明天，也許明天便可以等到她的回音，也許她那雅致的姿影，迷人的風采，明天會神色自若的出現在他眼前。

　　仲夏的陽光依舊如火如荼的燃燒著，他的心情卻開始跌落到幽暗的低潮裡面，聲息難求的發出哀嘆之氣。

　　一個星期之後，他終於接到一封她親筆寫來的信；信中除了講述如何被他信函裡的真心真意打動之外，還答應這個星期六和他一起到淡水看海，看無邊璀璨的晚霞。

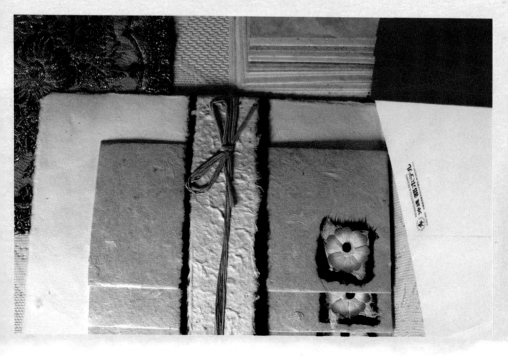

信封、信紙的製作材料

內文紙（白色或素色光面紙若干張、列印紙若干張）

動手做出個人風格的信封、信紙

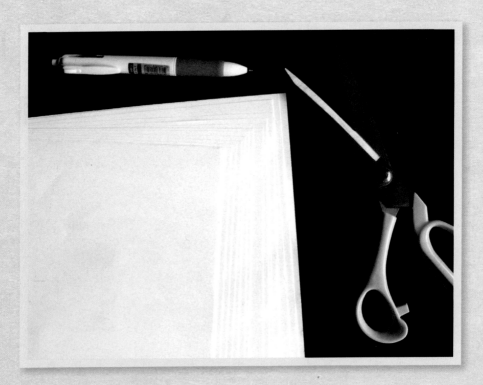

 ☞ 準備材料

準備好即將自製的信封、信紙的材料。

☞ **畫樣子**

在草稿紙上畫出想
做的信封樣式。

☞ **剪刀下手**

準備用剪刀照畫樣
剪下信封的攤開形
狀。

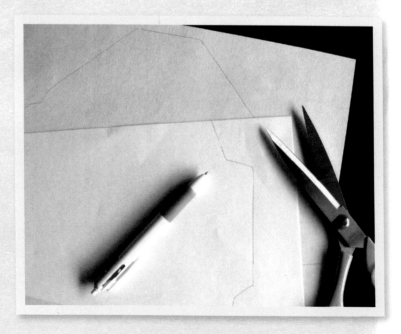

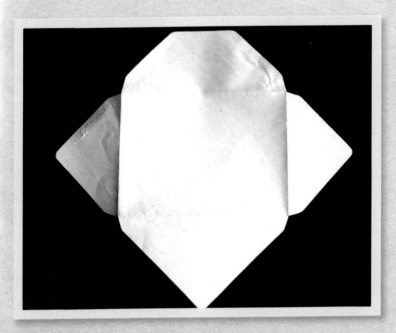

☞ **信封樣式**
出現了
把信封樣式剪
下來。

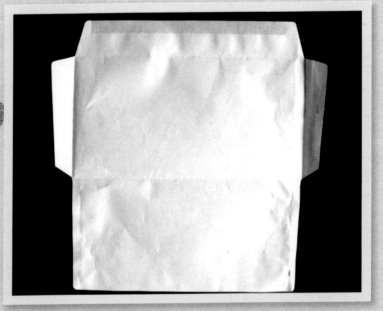

☞ **剪下形狀**
照樣把信封的
樣式剪下來。

☞ **順勢摺黏**
按照圖樣摺疊出信
封的樣式。

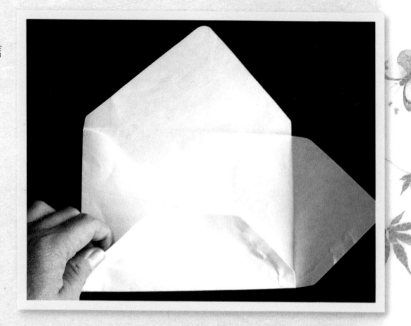

☞ **順勢摺黏**
按照圖樣摺疊出信
封的樣式。

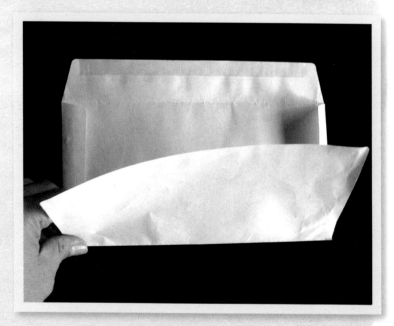

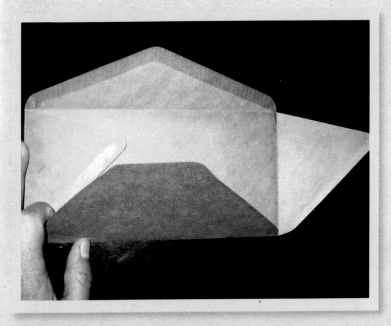

☞ 順勢摺黏

按照圖樣摺疊
出信封的樣
式。

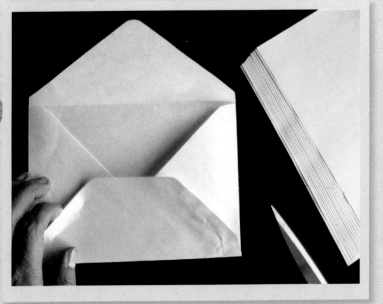

☞ 黏出信封

黏貼出信封的
樣式。

☞ **黏出信封**

黏貼出信封的樣式。

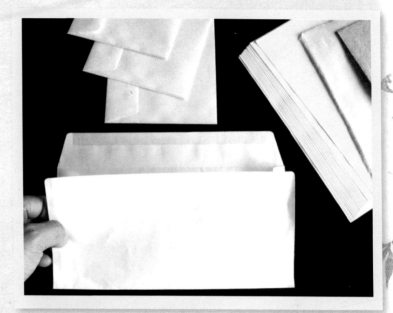

☞ **完成愛の批紙**

終於輕輕鬆鬆完成自製的個性信封。

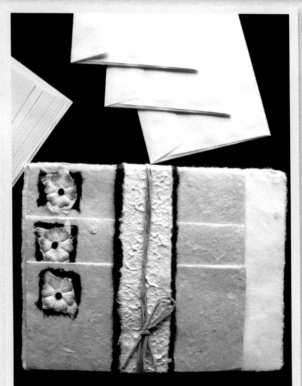

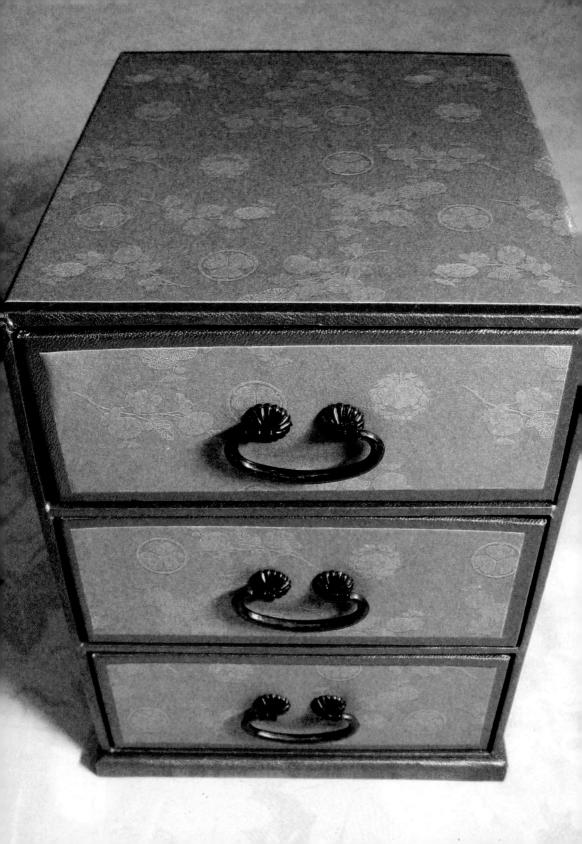

〔一起來做金碧輝煌的紙盒〕

carton
悠悠心情珍藏盒

珍藏母親的珍惜

　　小時候，她曾經見過母親的房間裡有一只木頭訂製的盒子，三層式的小木盒，每一層大約十五公分見方，外皮鑲嵌著深咖啡色的漆料，據稱是日本桃山時期的〈蒔繪草花紋提簞笥〉。

　　她用心的從資料中查詢到，蒔繪這個用詞始於日本平安時代。「蒔」有「撒」的意思，也就是在未乾的漆上灑落金銀等金屬粉末；依製作技法分成「研出」、「平蒔繪」、「高蒔繪」三類。研出法在平安之前的奈良時期就有了，平蒔繪出現於平安晚期，高蒔繪則在十四世紀初鎌倉晚期才發展出來。主紋飾是七種日本「秋草」之一的萩，「梨地」的背景襯出以平蒔繪法作出的土坡、萩草，漆黑中凸顯出來的金色圖樣，燦然奪目。

　　而〈蒔繪草花文提簞笥〉和〈蒔繪秋草文德利〉則是桃山時代的作品。前者象徵傳統的繼承，後者代表了這一時期的「高台寺」風格。提簞笥是一種便於攜帶移動的容器，可以裝茶具、香具、菸具

等，這類作品的外表飾以春、夏、秋、冬四季景色，內有三屜，分別以秋草、柳橋、梅樹做為裝飾圖案。

母親視這個阿嬤流傳下來的珍品如寶貝一般看待，換做別人，一定會把女人最珍愛的珠寶收藏其中，小心維護；可是當時家境貧困，不要說是珠寶，母親連個最起碼的手鐲都沒有，所以她的這只提簞笥，裡面除了放置髮夾、橡皮筋和一些針線之外，便是用它來收藏她平日做些家庭零工，賺取貼補家用的小錢。

這只木盒，成為她珍藏小錢的「保險箱」；那些零碎小錢是拿來當家計生活使用，因此沒人膽敢去動它、拿它。

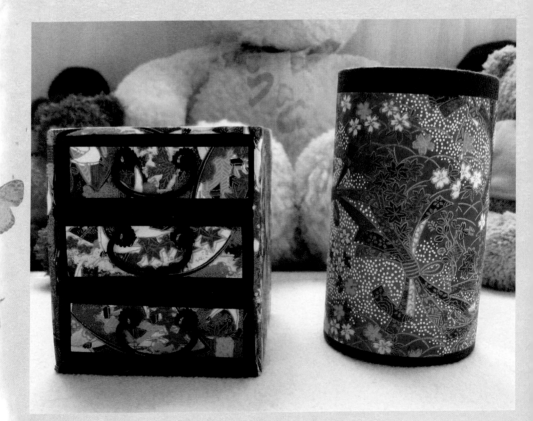

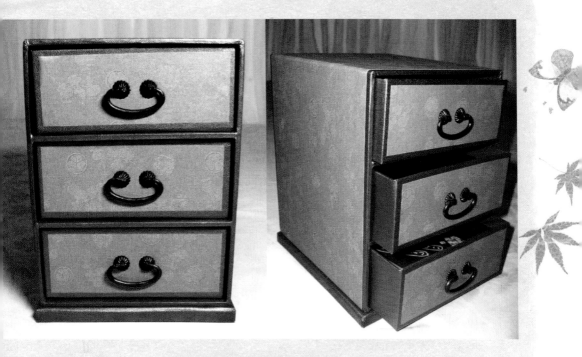

　　長大後，母親的那只提簞笥不知道流落何方，沒人注意，也沒人提起。

　　某一年她到日本名古屋旅行，無意間在德川美術館見到一只鑲印著德川家徽，純手工編造的小紙盒，那個紙盒的造型像極了當年母親房裡的蒔繪草花文提簞笥。

　　拿在手裡把玩半晌，她當下隨即走到櫃檯，將那只小收藏盒買下。

　　同時，買下貧困幼年的某些記憶。

珍藏盒的製作材料

　　外皮用紙（素色皮紙或素色紙或素面布料）、厚紙板一大塊（三面外套，每個拉屜五面共三層計十五面）、內層紙（白色厚棉紙若干張）、抽屜拉環三副。

動手做心情紙盒

☞ 準備材料

先在厚紙板上用尺丈量好打算要開始製作的收藏盒，它的大小尺寸，每個盒子長、寬約15公分見方，高約8公分。

☞ **切割厚紙板**

把切割好的四塊厚紙板，黏貼成四邊大小一樣的盒子形狀。

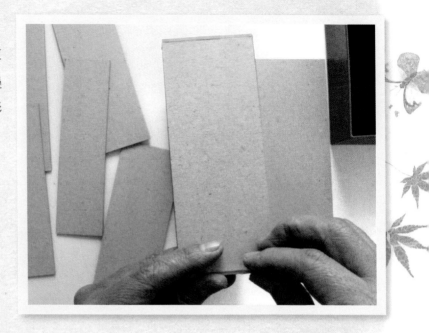

☞ **黏邊**

黏邊時，可用透明膠帶裡外緊緊貼住，才能牢固。

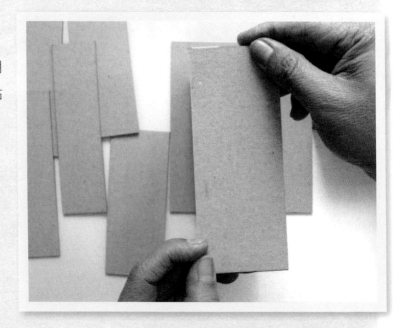

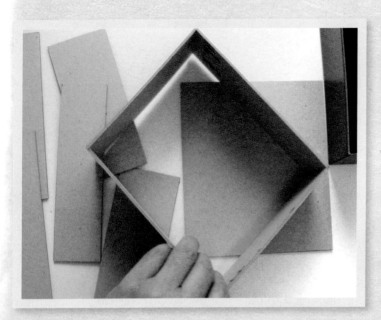

☞ **完成四邊黏貼**

完成收藏盒四邊
黏貼。

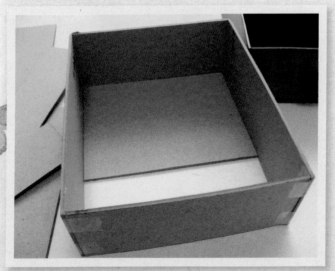

☞ **準備底層用厚紙板**

準備厚紙板黏貼收藏盒
的底層。底層厚紙板左
右的寬度,一定要記得
再加上兩塊厚紙板的厚
度,也就是說,底層厚
紙板的上下若為15公
分,左右就是15.6公分
了(0.6公分是兩塊厚紙
板的總厚度)。

☞ **黏貼底層**

黏貼底層厚紙板。

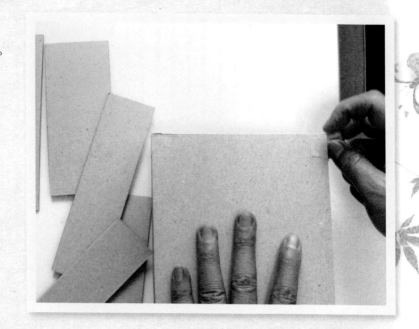

☞ **用膠帶黏牢固**

底層一樣可以使用
透明膠帶黏貼牢
固。

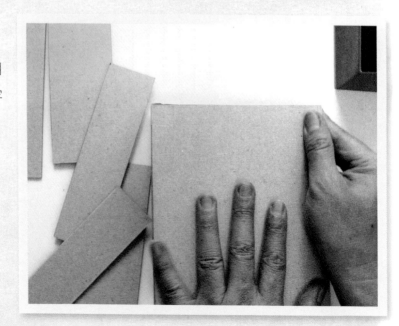

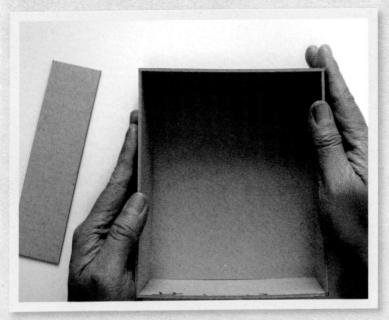

☞ 調整方正

調整好收藏盒
的方正位置，
千萬別黏歪或
傾斜。

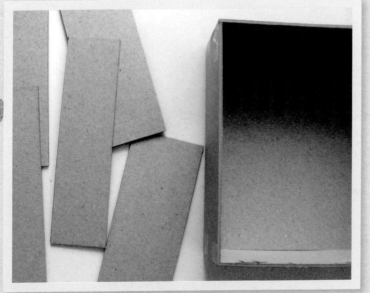

☞ 完成收藏盒

輕輕鬆鬆把收
藏盒的樣子做
好了。

☞ **堅實的收藏盒**
再試一試厚紙板的牢固程度，夠不夠堅固？夠不夠堅實？

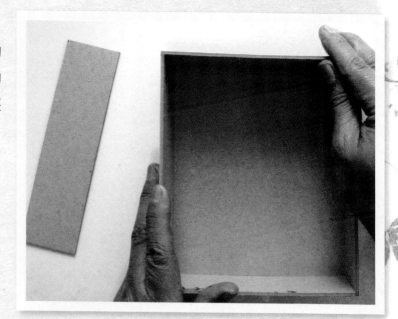

☞ **百分百牢固**
黏貼收藏盒一定要確實做到百分百的「牢固」。

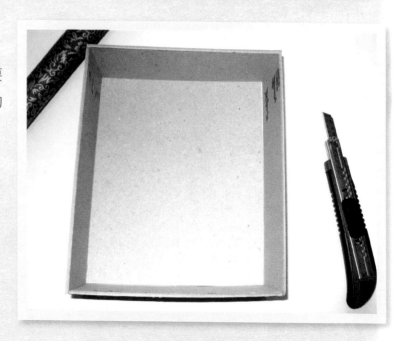

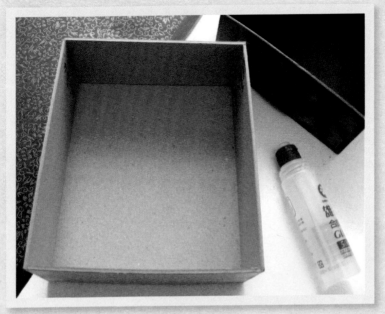

☞ 挑選外包
裝紙

準備外包裝
紙。慎選古典
圖案的紙張或
印有碎花圖騰
的布料均可。

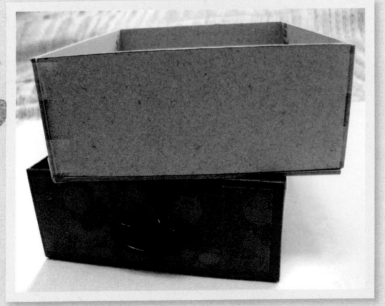

☞ 黏貼外包
裝紙

開始黏貼預先
切割好大小的
外包裝紙。

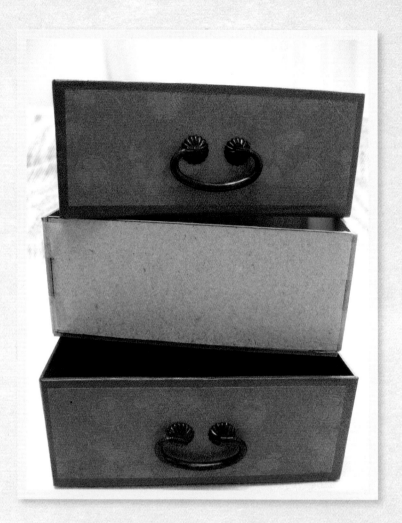

☞ **準備邊紙**

包裝紙分為外包裝和內包裝兩種，同時準備滾邊用的邊

紙，邊紙可用金色或暗色的紙張。

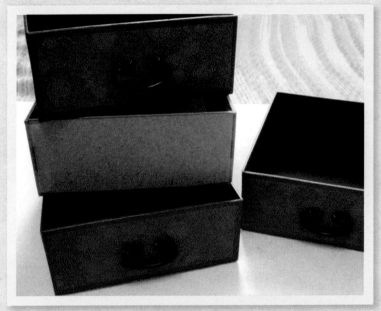

☞ **收藏盒大
小一個樣**
每一個收藏盒
的大小尺寸一
定要同一個模
式。

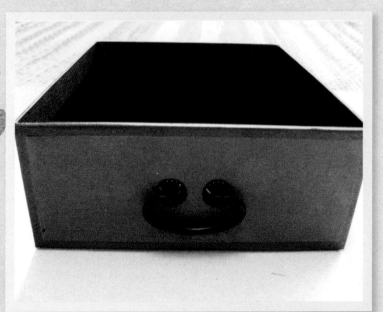

☞ **內包裝紙**
收藏盒的內包
裝紙最好選用
黑色或咖啡
色，比較具
「深度」。

☞**古意拉環**

在做好的收藏盒正
面拴上一副拉環。
小拉環請到五金行
或毛線專賣店選
購。

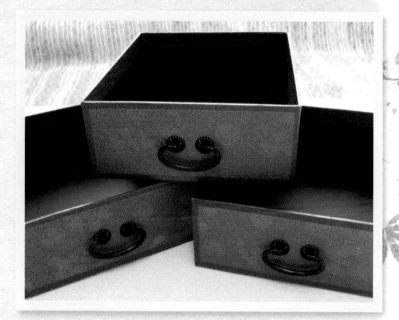

☞**做小紙匣**

依收藏盒的大小，
再做一個可以容納
三個抽屜的小紙
匣。

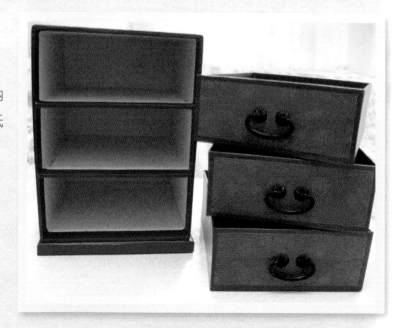

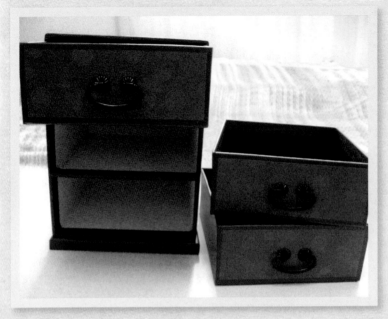

☞ 紙匭裡的
抽屜空間

每一個小紙匭
裡的抽屜空
間，大小必須
比收藏盒大
約0.5公分見
方。

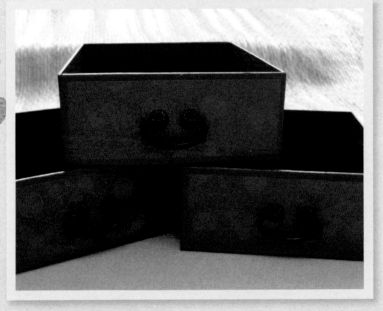

☞ 完成手工
收藏盒

完工的收藏
盒，充滿古典
色調。

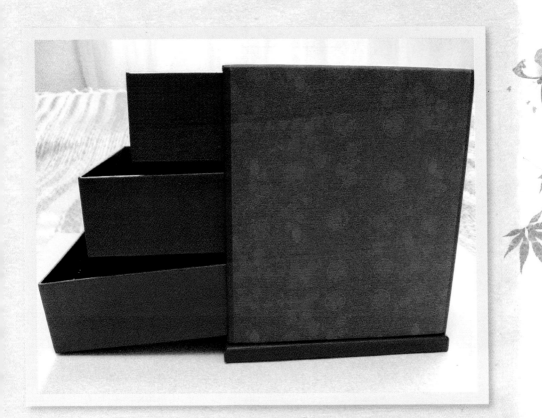

☞ 收納用收藏盒

利用厚紙板和古典圖案的紙張做成的收藏盒,可以拿來當小玩意兒的
收納使用。

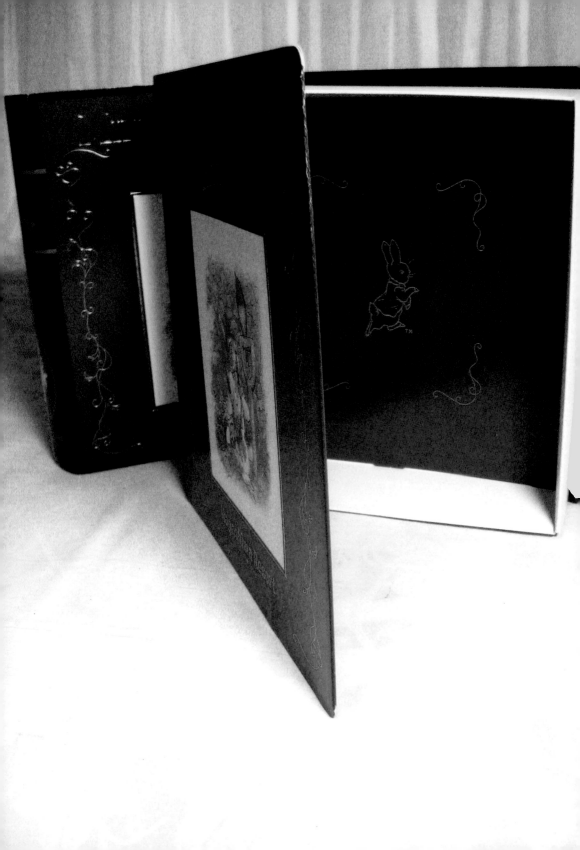

〔一起來做愛情珍藏盒〕

carton
戀戀追憶珍藏盒

珍藏往事

愛情豈能珍藏？被珍藏起來的愛情只能成為苦澀的追憶。

或許是晚春時節，或許是初夏，太陽亮光光的，空氣中佈滿著一層使人沉懨懨的氣氛，這種易於讓人在不自覺中感到慵懶的氛圍，不斷驅使著人的意志，在無意識下想要放棄馳騁到幻想國度的欲求念頭，只一心貪戀閒散下來，或者乾脆無所事事的睡它一個甜甜的李白大夢。

沒有愛情的日子，不能說是感情空白，生命中除了愛情之外，難道就沒了點別的事好嚮往嗎？

人生，還有親情、友情；還有寂寞、空虛呀！

柏油路上是不是車馬絕跡？不，有人的世界必定到處人潮，就算是夜半的暗巷裡也一樣有著坐擁酒瓶的人影，在小麵攤上划拳作樂。

他最喜歡沉靜的晚春時分，可以享受一個人獨處的寧謐悠閒，那

To make the paper craft yourself

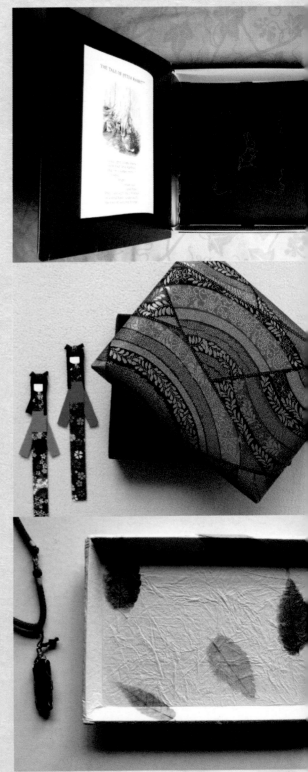

是面對自己、面對回憶、面對往事的最好時光，這樣明亮的晚春時節，可能聽不到暗夜的狗吠聲，看不到河堤花火節閃爍的繽紛火燄，那個晃動著滿天星斗的蒼穹天宇，縱橫交錯的傳來一片冰清玉潔的涼意，沁入人心。

他打開許久未曾開啟的一只大紙盒，這個被他列為珍藏回憶的漂亮紙盒裡，擺放他過往歲月中認定值得記憶的信函、讓他失戀的舊情書、朋友從海外捎來的風景明信片，還有少數各個求學階段重要考試滿分的成績單以及獎狀。

人生苦短，不堪回首的往事該當追憶或不追憶？

一旦再次打開當年被女友拒斥戀情的「分手訣別書」，那封曾使他邊看邊哭得死去活來，使他淚流滿面，泣然不成男人樣的「灰色信函」，現在重新讀過一遍，衝動式的青澀愛情，不免令他訕笑不已。

他說，可笑到了極點。

為甚麼會禁不起一場幼稚戀情的失敗考驗？為甚麼會因為這一場郎有情妹無意的「戀愛」而把自己和身邊的親人、朋友搞到人仰馬翻，最後還差些以吞食安眠藥自盡來表示對愛情的堅貞？

實在是無知呀！

一只紙盒，就這樣裝滿他嘴裡所說的許多無知、幼稚和懊悔的過去。過去已成追憶，現在，他把那封無知、幼稚和懊悔的「分手訣別書」化為晚春一縷縷輕煙，飛向晃動著滿天星斗的蒼穹天宇之外。然後，輕輕覆蓋那只不再裝填任何愛情回憶的紙盒。

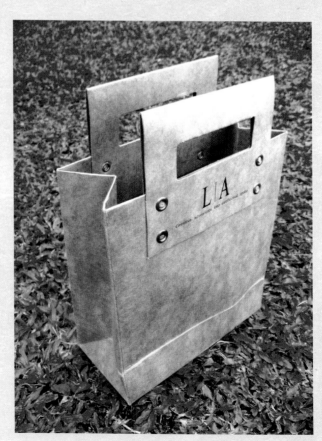

珍藏盒的製作材料

外皮用紙（素色皮紙或素色紙或素面布料）、厚紙板兩大塊（紙盒一片、紙蓋一片）、內層紙（白色厚棉紙若干張）、鬆緊帶一條。

動手做情書珍藏盒

☞ 準備材料

準備0.3公分厚度的厚紙板若干塊。

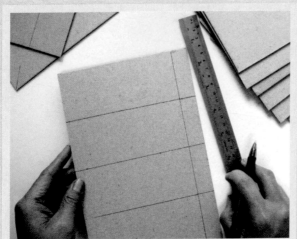

☞ 畫尺寸

在厚紙板上預先畫好打算要做的珍藏盒的大小尺寸。

☞ **尺寸大小要精準**

尺寸大小一定要標點
清晰,好方便切割。

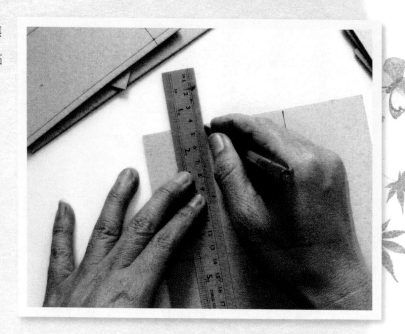

☞ **長方形或正方形**

先畫好珍藏盒內部的
大小尺寸,長方形或
正方形均可,再量好
四個斜邊的高度。

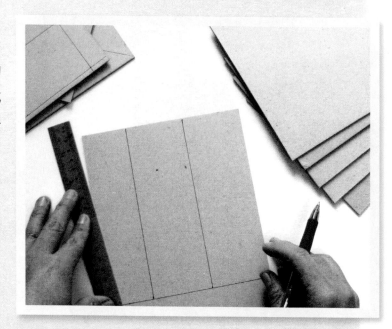

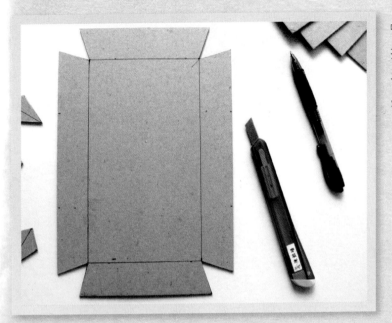

☞ 切割出樣子

把珍藏盒的樣子用美工刀切割出來。

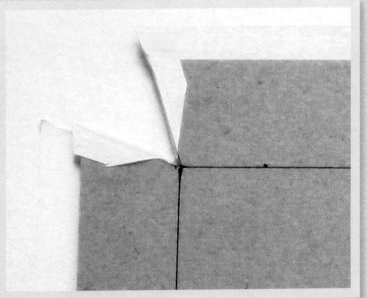

☞ 黏貼外包裝紙

在珍藏盒的反面黏貼第一層外包裝紙。

☞ 貼穩貼緊
黏貼外包裝紙。

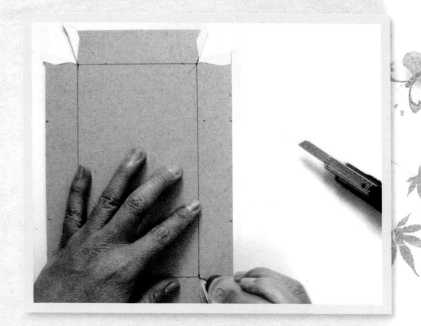

☞ 撫平表面
把黏貼好的外包
裝,用手壓勻。

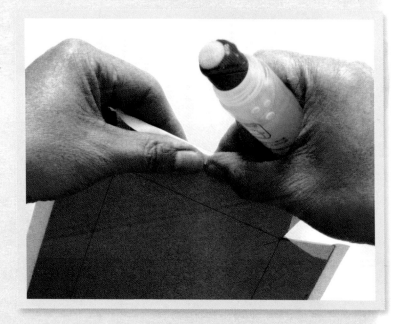

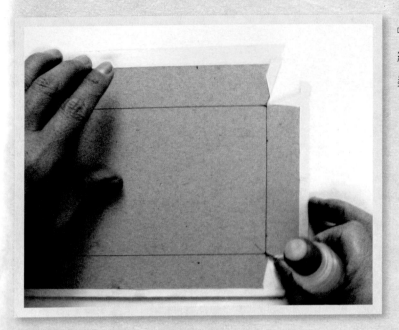

☞ 黏貼邊緣
繼續黏貼外包
裝紙的邊緣。

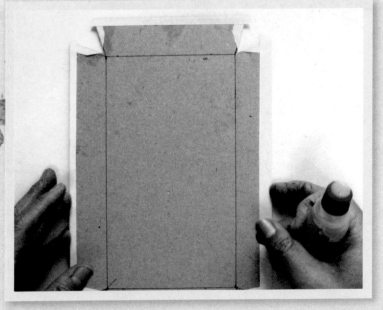

☞ 平整的外表
珍藏盒的外包
裝黏妥。

☞ 向內擠壓

用手向內輕壓珍藏
盒，使其產生一定
的斜度。

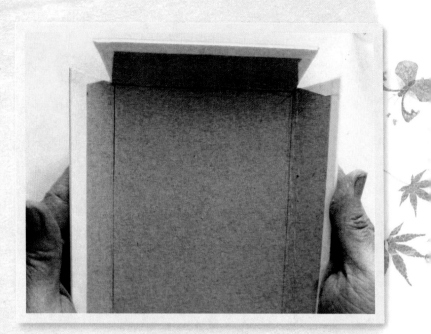

☞ 注意斜度

四邊有一定斜度的
珍藏盒的樣子出現
了。

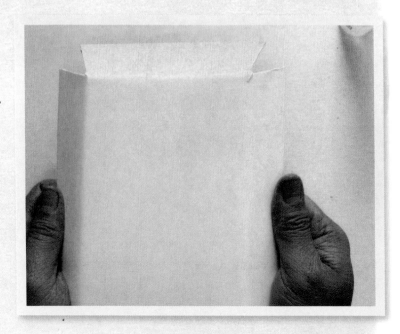

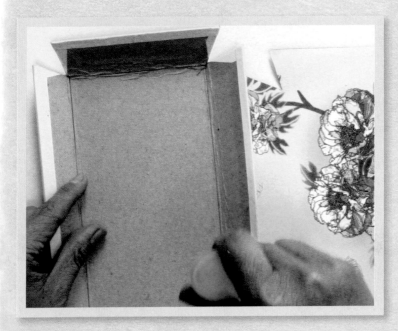

☞ 黏貼內包
裝紙
準備黏貼內包
裝紙。

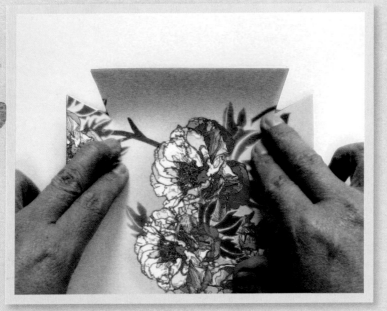

☞ 貼貼貼
開始黏貼內包
裝紙。

☞ **壓邊**
用手把珍藏盒的四
個邊壓整壓平。

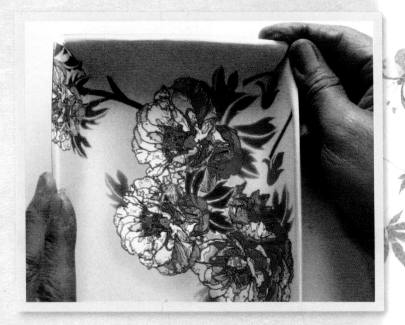

☞ **完成珍藏盒**
使用不同包裝紙完
成的珍藏盒。

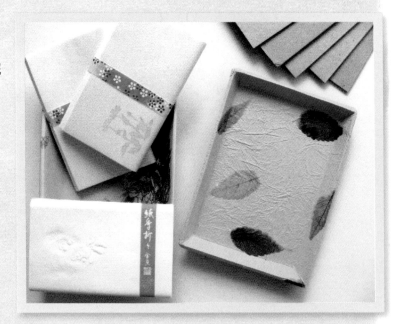

☞ 有蓋、沒
蓋的珍藏盒
左邊用紙做外
包裝的珍藏盒
沒蓋子，右邊
用布做外包裝
的珍藏盒，多
做一個蓋子，
蓋子的內層裝
進兩層不織
布，使其富有
彈性。

☞ 古意盎然
的珍藏盒
完成的珍藏盒
充滿古意，也
充滿藝術性。

☞ **布料做外包裝**

布料做外包裝的珍
藏盒，珍藏小玩意
兒。

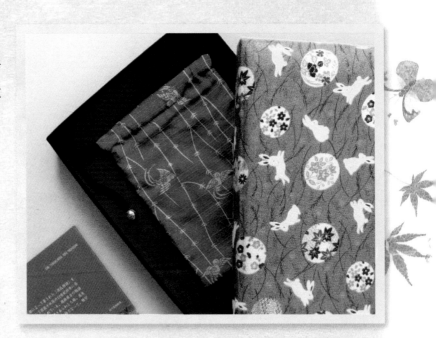

☞ **西洋精裝書珍
藏盒**

用銅板厚紙製作的
珍藏盒，其造型為
一本西洋精裝書模
樣。

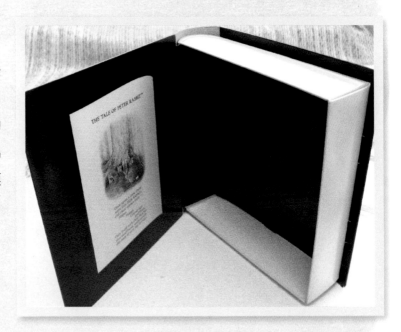

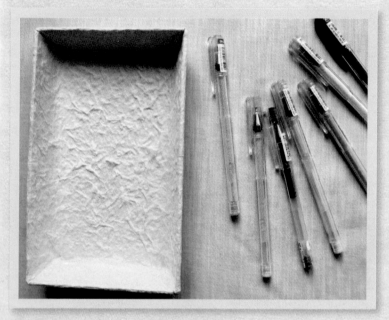

☞ 珍藏盒當
筆盒
完成的珍藏盒
可以拿來當筆
盒。

☞ 粉色系的
珍藏盒
珍藏盒小巧精
緻，十分典
雅。

☞ 俏兮紙盒

珍藏盒大小尺寸可
視個人的需求而
定。

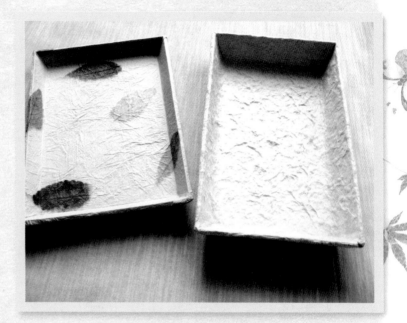

☞ 珍藏所愛

把個人常用的筆或
相關文具，放入珍
藏盒裡。

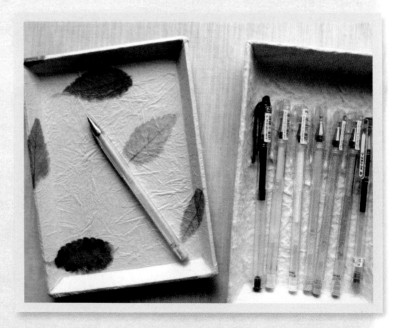

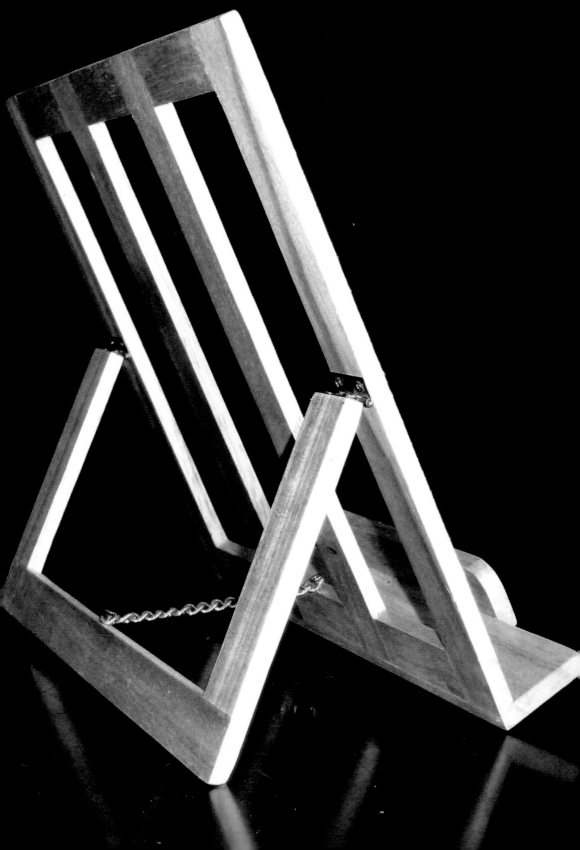

〔一起來做實用的書架〕

bookrest
亭亭玉立讀書架

讀一冊青春大書

至今，她仍對青春感到不可思議。

當早春把它那異於尋常燦爛的天空，染抹成許多亮麗的色彩，打算呈現給等待春臨大地的人們時，就在那根本來不及思索的瞬間，青春說來就來，也不過淺嚐那麼一下子美好的光景，說長不長，說短不短，便又在閃眼之際一溜煙跑走了。

青春是甚麼？愛情？放縱？或是無知？

她並沒有被這個灰色模糊的想法束縛，她真正關心的是，青春有必要這麼絕情的只在歲月這條生命曲線上僅停留片刻，然後頭也不回的說走就走嗎？

人生的問題當然不只是「青春」而已，她不認為被世人歌頌和讚美的短暫青春，將會對她造成多少困惑；最令她感到不可思議的是，一旦她深入到時間底層，仔細窮究「青春」的議題，便會在不知不覺中發現最卑鄙的人性行為。

甚麼是最卑鄙的人性行為呢？

當她佇立在河堤上，漫無目標的眺望水面，一些年輕時代的快樂與不快樂的場景，即刻紛紛在腦海中湧現出來，那一段短暫卻又充滿使人懷念的歲月，幾乎佔據記憶的絕大部分；想來，鮮明印象的短暫時光，就像滿天烏雲偶爾探出頭來張望大地的青空一樣，令人覺得痛快不已。

青春越是短暫，人們越是抓得緊，越是不容它匆匆就走；但是，青春最是絕情，縱令妳苦苦哀求，或者施予大量金錢，為它抹粉畫眉，為它增添更多起死回生的活水，它依然不顧一切的掉頭就走，它不為金錢賄賂，更不為某人而稍稍停滯腳步。

最多，它會在不遠處的某個角落對著妳回眸一笑，之後就此消失得無影無蹤。

　　妳只能抓住虛幻的青春尾巴，苦苦喊著：別走！別走！

　　青春不領情，青春是人生的一冊大書，怎麼讀也讀不通，為甚麼它會飄瀟如風那樣的用一種根本捉摸不定的態度遊走人間？為甚麼它非得如此絕情不可？

　　她把青春這一冊大書放在書架上一頁頁展讀，百年孤寂也好，野性的呼喚也好，或者少年維特的煩惱也罷，青春的確來過，青春曾經黏答答的駐留在每個人心中，在不論是荳蔻年華或慘綠少年的歲月之中。

　　到書架前展讀青春吧！莎岡的《失落的愛》張揚青春，三島由紀夫的《假面的告白》招搖青春，青春，青春，只能銘刻在心版上。

書架的製作材料

厚紙板一大塊、木塊若干條、8公分長的細鍊條一截。

動手做書架（可立式）

☞ 準備材料

把打算拿來做紙書架的厚紙板，切割出一定的高度和寬度；高度和寬度約20公分至22公分均可。

☞ 把兩片厚紙條黏起來

為了增加厚度，把每兩片厚紙條黏貼起來，共0.6公分厚，更有結實感。

☞ **黏出最起碼的樣子**

黏貼出書架的模樣。黏貼時最好使用強力膠水。

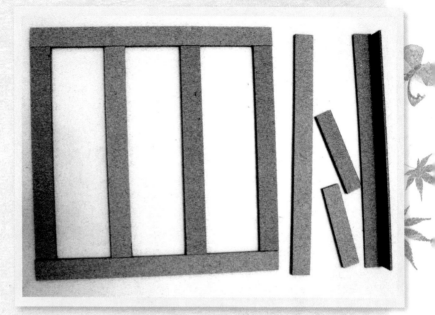

☞ **書架和支架**

完成書架和支架的黏貼工作，等候膠水凝固。

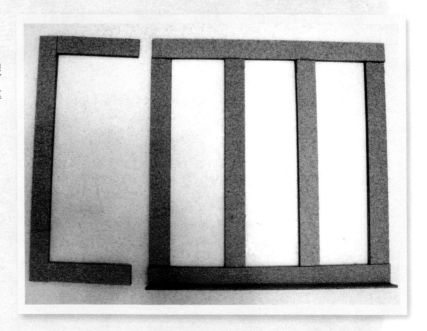

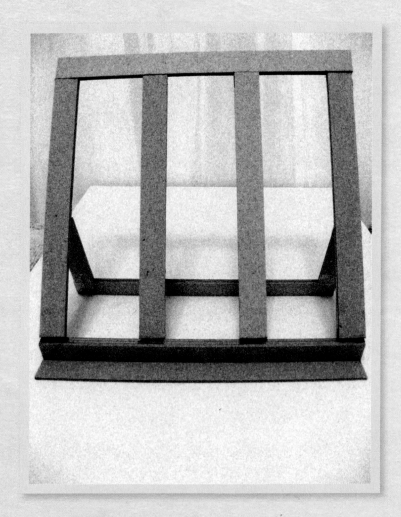

☞ 支架要更厚

書架的支架最好用三片厚紙板黏貼，共0.9公分，好支撐
書架上厚重的書籍。用可以開合的兩片小鐵片，分別把支
架鎖在書架背面兩邊的中間位置，方便張合。

☞ **做一條書溝**
完成的紙書架，
書 架 前 做 一 列
「書溝」，好擺
放書本。

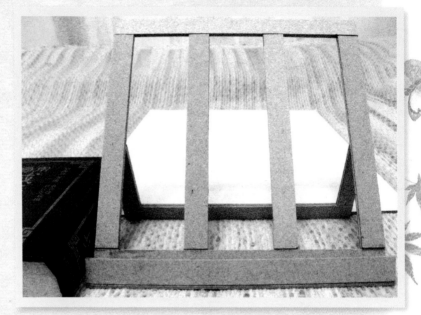

☞ **木製書架**
木條製作的書架，作
法同紙書架的步驟。

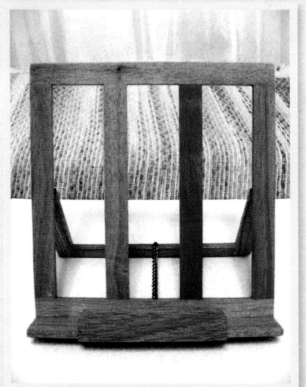

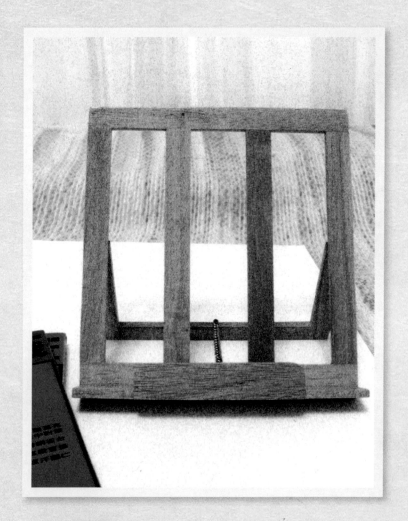

☞ 實用的書架

木書架簡單、大方、實用。

☞ 裝一條鍊子

紙書架和木書架的支架
上可裝一條鍊子，約8
公分，好維繫書架和支
架之間的穩定性。

☞ 擺書

書架放書或擺放電腦打
字用資料，兩相宜。

〔一起來做名人簽名簿〕

signature book
偶像留影簽名簿

只顧追星

　　看見女兒如往常一樣，只要遇見她喜歡的藝人舉行簽唱會，不論當時天候如何，不論人潮是否擁擠，她總是懷著異常興奮的心情，拋下手邊正在進行的功課，像是只有簽唱會才是她生命中的唯一那樣，瘋狂似的整天不見人影。

　　這該是女兒對於崇拜藝人，意志堅強的一種篤定信仰，她的生活被藝人的訊息、活動團團包圍，每天坐在電腦桌前，不斷搜尋關於藝人的行蹤，同時不斷與她的同好相互以電話連線，談些藝人的八掛消息。

　　她並不認為這種追星的生活有甚麼不好或不對的，雖然父親對於她只顧偶像不顧功課的瘋狂生活模式，不表贊同，並一再向她提出忠告；她唯獨覺得很不耐煩，還跟父親爭辯說，追星族又不偷不搶，也不作奸犯科，為甚麼要反對？

　　母親看在眼裡，眼中浮現起莫可名狀的同情神色，她回想起自己

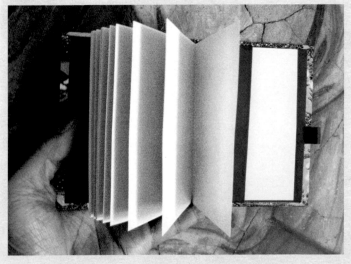

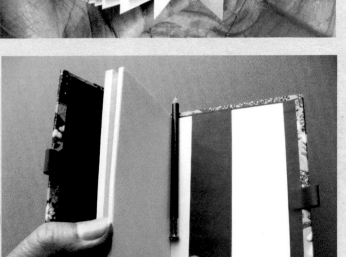

還是少女的時代，曾經和女兒一樣，也是個不折不扣的追星族，當時，她收藏關於藝人偶像的簽名、藝人周邊的產品，絕不比女兒的收藏品少。

如此想來，她和女兒正好是同病相憐的一對。

回想起當年和女兒一樣茶不思飯不想的瘋狂追星行徑，心頭雖然感到內疚不已，一旦看穿女兒這種日夜不休的辛苦模樣，卻又不知道該用甚麼言語？甚麼方式告訴她，追星之外，學校裡的功課和成績，也必須同樣顧好。

她利用好幾個女兒不在家的晚上，親手做了一本封面設計優雅的

空白筆記本，打算用來給女兒當做藝人、偶像、名人簽名留言的專用本。

她的少女時代就是拿著一本名人專用簽名簿，暢行許多研習營、新書發表會、唱片簽名會，她那每一本設計精美的簽名簿，每人一面的留下上百位作家名人、歌星藝人和商場名家，龍飛鳳舞的親筆簽名。

「也許用這種方式陪女兒一起成長，女兒追星的夢境會比較實在一些。」她想。

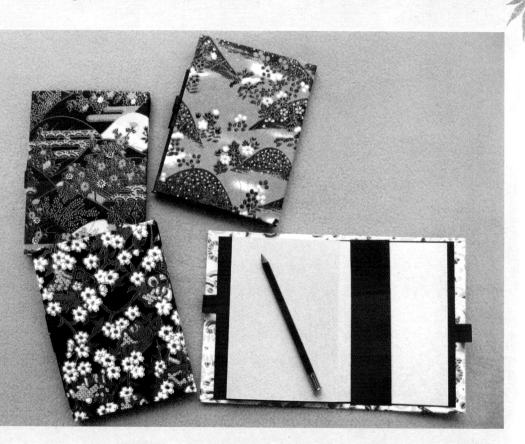

偶像簽名留言簿的製作材料

　　厚紙板一大塊、各種色澤的封面和封底用紙、各色封面裡和封底裡用紙（約120～150磅中厚紙）、內文紙若干。

動手做簽名留言簿

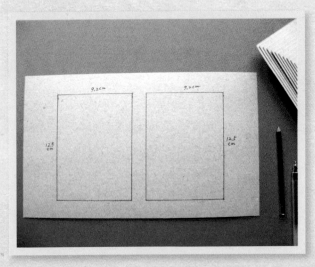

☞ **準備封面用紙**
把打算拿來做封面的厚紙板，切割出一定的高度和寬度；每塊大約12.5公分和9.2公分，共兩塊。

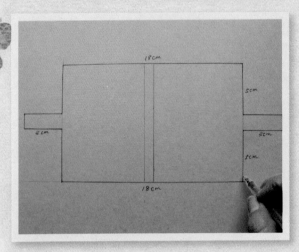

☞ **畫出封面和封底的樣式**
先畫好封面裡和封底裡用紙的尺寸，其大小要比封面和封底小，約18公分和11.5公分，另左右各延伸一塊寬4公分高1.5公分的耳朵，可以用來做插筆的圈圈。

☞ 留出書背的
位置

18公分的寬度包
括書背的寬度在
其中。

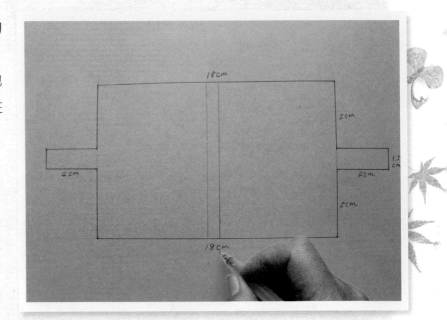

☞ 夾內文用的
厚紙條

製作一條長14公
分、寬5公分的夾
條，上下左右向
後各摺約1公分進
去，並黏妥。

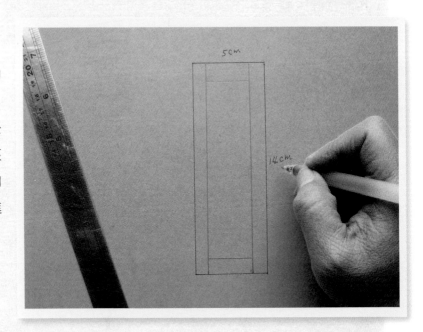

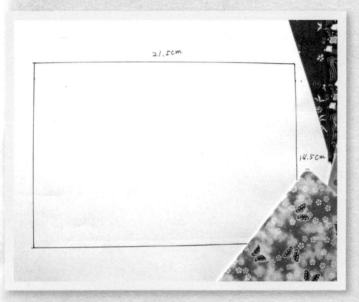

☞ **畫出封面的大小**
用喜歡的色彩紙或其他用紙，畫出封面、書背和封底的總尺寸，總寬度21.5公分，總高度14.5公分，其中四面各留約1.5公分是要供摺黏在封面厚紙內層使用的。

☞ **切割內文紙**
切割出內文紙的大小尺寸，高約12公分、寬8.7公分，要比封面的尺寸短小才可以。

☞ **內文紙要整齊**
切割內文紙,四周
一定要整齊,才像
書的模樣。

☞ **把書背黏住**
用兩塊板子將內文
紙上下緊緊夾住,
並黏上膠水,使書
背緊靠黏住。

☞ **內文紙完成**

終於完成內文紙
的部分，內文紙
可用80磅白色或
米黃色道林紙。

☞ **黏封面裡和封
底裡**

把原先切割好的厚
紙板黏出封面和封
底之後，再把封面
裡和封底裡用紙黏
貼上去，黏貼之
前，先把夾內文用
的厚紙條預先黏
好。

☞ **封面樣式出爐**
這是封面做好的樣
式，封面包裝的方
法可參考前述作
法。

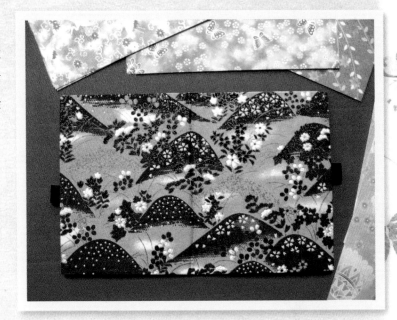

☞ **封面和內文紙**
封面和內文紙都做
好了。

☞ 準備結合
封面和內文紙
準備把內文用
紙放到封底裡
的位置。

☞ 插入內文紙
把第一張內文紙
插入夾內文紙的
厚紙條裡。

☞ **內文紙夾進封底裡**

內文紙放進封底裡的夾紙條裡。

☞ **分離式的設計**

這一款簽名留言簿是可分離式的設計。

☞ 可以給名
人簽名囉！
多做幾本空白
內文簿，也好
每一本簽名簿
用完後，另換
一本。

☞ 喜氣洋洋
的色澤
用不同顏色的
紙，可做出不
同的樣式。

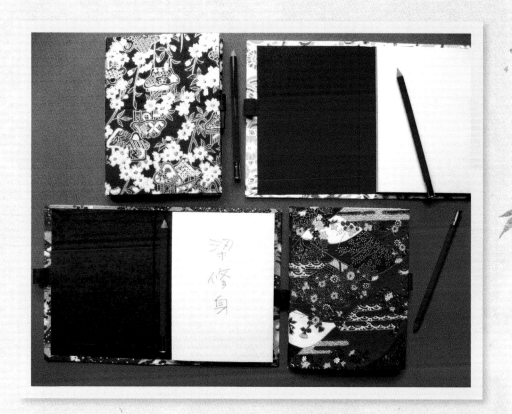

☞ 大功告成

終於完成各種不同色紙的留言簽名簿。

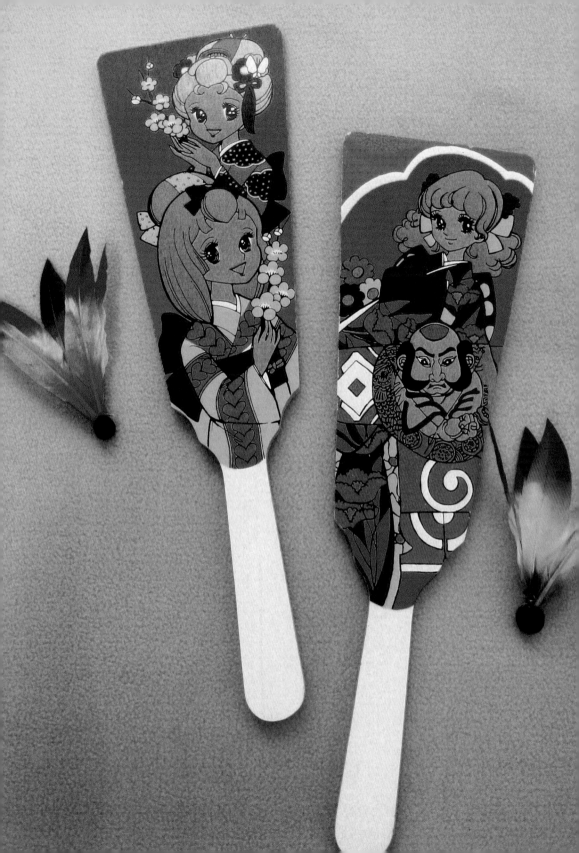

〔一起來做好玩的屏風•紙扇和紙標靶〕

retable,paper fan,paper dartboard
屏風紙扇紙標靶

飄逸的紙風情

　　某一年冬天，她和新婚不久的丈夫一起到日本旅行，在一家大型的購物廣場裡，無意間發現了兩家專營昔年日本孩童的零食和童玩的復古販賣店。

　　當兩腳才一踏進專櫃店，她即被店裡頭擺設的商品深深吸引著。

　　她看見小孩專用的羽球拍，那繪著日本孩童穿著和服的圖案，印在木板上的典雅造型，使她不禁想起已然去世的父親，當年留學日本時，所拍下的紀念相片，她曾在一張泛黃的舊照片裡，見過同樣的木板製羽球拍；她不經考慮的立即拿下那隨袋附贈小羽毛球的兩支球拍，愛不釋手的放進購物用的籃子裡。

　　能夠買下父親當年在日本留學期間使用過的羽球拍，可也是一種美麗的傷感呀！

　　這話的確不假，她對這兩間販賣父親年少時代的生活用品，感到特別神奇，那每一樣東西都充滿著不同時代的生命意義，尤其，當她

看見牆上掛著日本早年著名的偶像明星照時，就彷彿是她也跟隨著父親走過那個燦爛的年代一樣，別有一番滋味。

她認得照片上那些出名人物，寶田明、加山雄三、淺丘琉璃子、吉永小百合、高橋英樹、三船敏郎、小泉今日子、石原裕次郎、三浦友和……，她像是遇見到年少時代的父親模樣似的，在那些日本知名明星的舊照片前瀏覽、徘徊不已。

她忍住傷感的淚水，低頭聽著留聲機播放出來美空雲雀的歌聲；那不就是父親生前最喜歡聽的「リンゴ追分」嗎？簡樸的歌詞，敘述生長在以出產蘋果聞名的津輕的女兒，想念起在東京去世的母親。

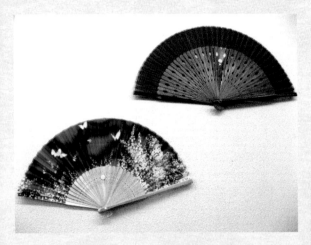

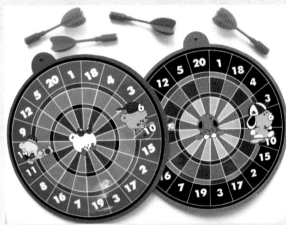

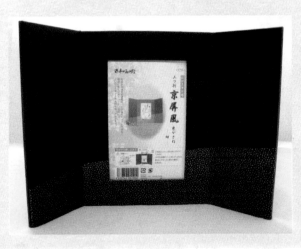

　　她從不懷疑自己的耳朵，也不想在丈夫問她為甚麼眼光泛紅時答話，生恐說出話後，會破壞她在這一間老店聽到兒時熟悉的歌，那股懷舊氣氛。

　　她像「リンゴ追分」述說的歌詞一樣，忽然間想起無法再回到日本緬懷留學生涯，已然過世的父親。

　　她緊閉嘴唇，帶著一臉鬱鬱寡歡的神情。

　　她的丈夫見她手中提著的購物竹籃子裡，除了一副木板羽球拍，還有幾把紙糊的竹扇、紙作的標靶、桌上型屏風，以及玻璃罐裝的糖果。

　　裡面裝滿對父親深情的懷念。

屏風、紙扇和紙標靶的製作材料

　　厚紙板若干塊、塑膠透明片、竹條、設計紙若干、圖案紙若干、珍珠板一塊、木腳架兩塊。

動手做屏風

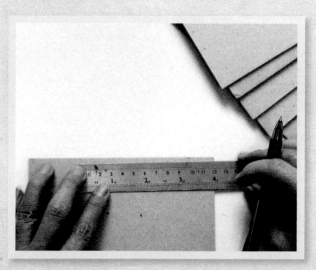

☞ **準備材料**

取厚紙板，切割出做小屏風的高度和寬度。

☞ **準備材料**

切割時一定要小心，別傷到手指。

☞ **準備材料**

把打算拿來做屏風的厚紙板，切割出一定的高度和寬度；總計屏風必須切割成六塊，中間兩塊的高度和寬度約21公分和16公分，其中一塊中間挖空，四周各保留3公分供作框邊。

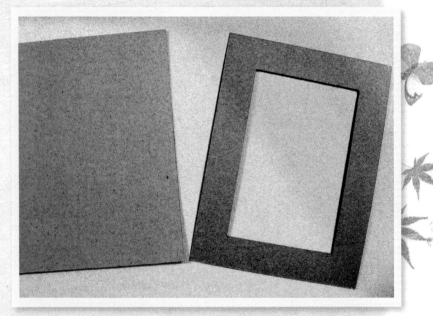

☞ **準備材料**

另外四塊厚紙板，每塊7.8公分，左右各兩塊，供作連接屏風兩邊，做可動式使用。

☞ **開始黏貼屏風主板**

開始黏貼屏風的中間主板，把兩塊高度和寬度約21公分至16公分的厚紙板黏貼在一起；黏貼前先拿那一塊中間挖空的板子，在背後打算黏貼的那一面，挖空部分的四周，削掉寬約0.5公分，厚紙板一半厚度的溝槽，以便可以插入紙片或相片。

☞ **準備透明片**

準備好一張上下可摺到後面約5公分，整張寬10.5公分、高16公分的透明片。

☞ **準備外皮用紙**

準備好打算用來當封面外皮用的紙張。

☞ **黏貼六塊厚紙板**

把中間兩塊、左右各兩塊的厚紙板黏貼成三等份，這三等份的正面用一張預先畫好尺寸的色紙黏貼妥當；反面則按照三等份各自黏貼，可千萬別把後三塊貼在一起，其作用是為了可以立起、攤開，樣子才會像屏風。

☞ 插入透明片

中間第二塊的厚
紙板的正面貼上
一張白紙，這
樣，當要插入透
明片時，即可表
現出優雅的氣
質。

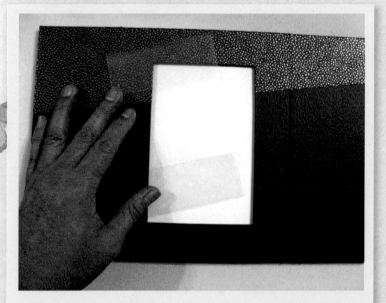

☞ 插入裝有圖
案的透明片

可隨同透明片裝
進和透明片一樣
大小，寬10.5公
分、高16公分的
圖片。

☞ **順著溝槽**

透明片插進原先預留的溝槽，即可將整張圖片平整放入。

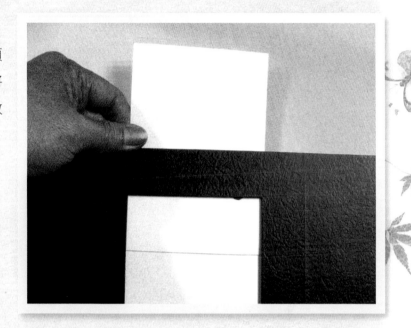

☞ **三等份的屏風**

合起來的屏風正是三等份，左右兩塊的寬度加起來等於中間那一塊的寬度。

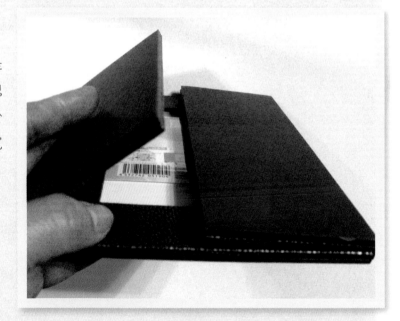

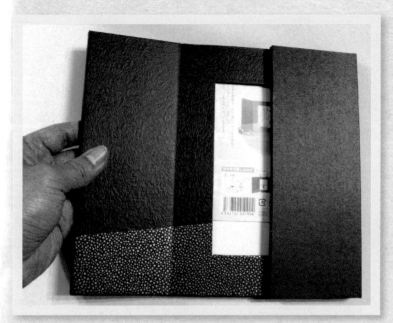

☞ **自由擺動**

三等份的屏風

可攤開，也可

合起。

☞ **書樣的屏風**

合起來的屏風是

不是很像一本厚

厚的書呢？

☞ **屏風背面**

攤開後的屏風背面，果然是三等份。

☞ **鳥瞰屏風**

從上面看下去的屏風，可見三等份的黏貼法，以及中間溝槽的痕跡。

☞ **屏風架勢**
立起來的屏風，
正面看像跨腳的
ㄇ字，背面看則
像跨腳的ㄩ字。

☞ **完成品**
完成的屏風，可
立放在書桌，或
當裝飾品。

☞ **簡易式屏風**

這一款屏風十分簡易，按圖上的構圖，用厚紙板和色紙剪出樣式，底座則可利用兩塊可以旋轉的腳架立穩，木頭的腳架可自製，也可到裱褙店購買。

☞ **隨意型屏風**

這一款屏風更簡單了，只要用兩塊厚紙板貼上喜歡的紙樣，中間部分留一些空隙，即完成。

動手做紙扇

☞ 準備材料

在白紙上面勾勒出圓紙扇的樣
式。

☞ 簡易型圓紙扇

在厚紙剪下來的圓紙上，貼上
自己喜歡的圖案，底下挖空小
圓圈係供拇指用；簡易型圓紙
扇即完成。

☞ 竹扇

在一塊寬約2公分、高約37公
分的長竹塊上,削出大約34
條的細竹片(長約22公分,另
12公分當把手用),用小火燒
烤,使其可彎度變高,然後向
兩邊撐開約75度~80度的寬
度,再用棉繩繫住,使弧度不
致走樣。

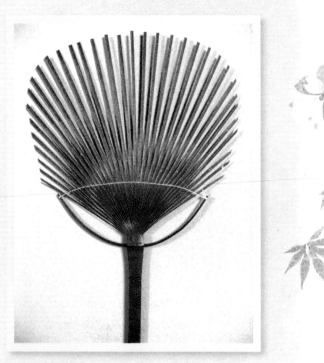

☞ 雅致的竹扇

在竹片的上端,用剪刀從右向
左,剪出扁半圓形狀。

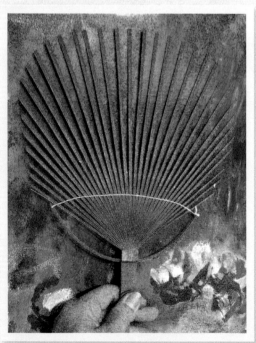

☞ **畫出竹扇
紙樣**
丈量出竹扇的
大小，然後在
草稿紙上畫出
打算黏貼在竹
扇上的紙面尺
寸。

☞ **做扇**
竹扇最上頭，
必須另用單色
窄紙做滾邊，
使扇面完整有
致。

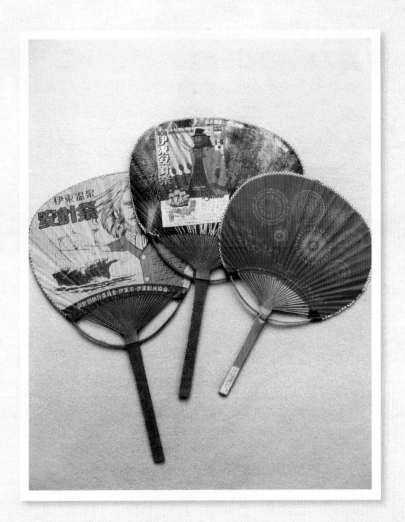

☞ **完成竹扇**

自製的飄逸竹扇終於完成。

動手做紙標靶

☞ 準備材料
把打算拿來做紙標靶的厚紙板，切割出圓形狀的模樣，標靶直徑大約20公分。

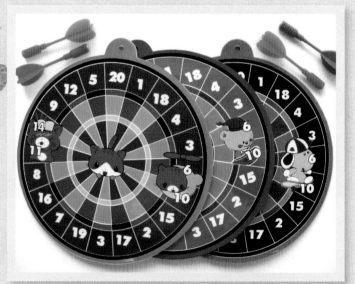

☞ 貼上靶心圖樣
設計好靶心的各式圖樣，以便射飛鏢時計分用，標靶的背面可用珍珠板黏貼上去。

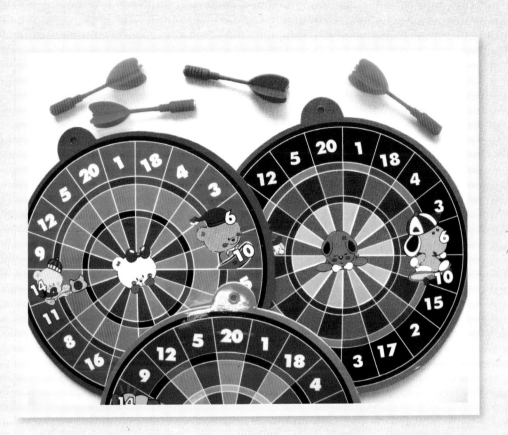

☞ 自製的紙標靶完成

終於完成自製的活動式標靶。

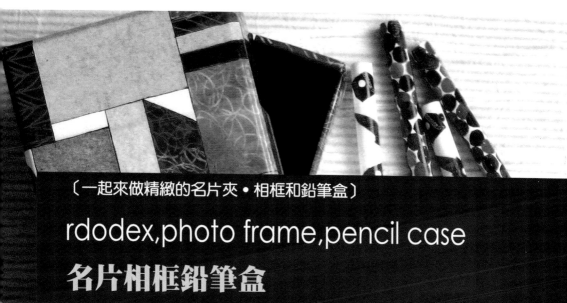

〔一起來做精緻的名片夾 • 相框和鉛筆盒〕

rdodex,photo frame,pencil case
名片相框鉛筆盒

珍愛文具盒

她喜歡文具，就好像喜歡笑一樣，讓她有一種難以言喻的快樂。

說話時，她笑；不說話時，她也笑。就連走在路上時，她那張充滿甜甜笑意的臉，永遠像燦明的陽光，給人溫煦的感動。

她不是天生喜歡笑的人，至少，她絕不是那種故意把笑掛在臉上，裝成一副可愛模樣的人；她的笑，嗯，透著一種充滿希望，給人「出手不打笑臉人」的甜蜜和自然的歡喜之意。

喜歡笑，是起源於某次她到市區一家頗富盛名的書店文具部，購買新進的一款原子筆，她喜歡買許多不同款式的筆，以及各種設計別致的筆記本；她的收藏櫃裡，擁有不少國內外設計好看的筆、便條本、筆記本等實用的文具組合。

當時，為了購買一本沒張貼價格的日本進口筆記本，她走到櫃檯前，很有禮貌的跟服務人員詢價，未料那位長相十分甜美的女孩，不聽她把話說完，便擺出一副晚娘冷冷的臉孔，愛理不理的低聲說道：

「妳不會自己看上面的標籤嗎？」

　　就是沒有才來詢問的呀！

　　「真的沒有見到標籤嘛！」她還是很有禮貌的回答。

　　「妳們真的很討厭，不是都有貼在上面嗎？妳眼睛真瞎！」店員女孩一邊翻著筆記本，嘴巴一邊氣嘟嘟的說著，那好似低氣壓的陰霾神情，像是她跟她有著極深的仇恨一般，使得站在櫃檯前的她，一時之間為之語塞，不知如何開口接腔。

　　「為甚麼她要這樣生氣？難道是我錯了嗎？」她不明所以的愣在原地，望著店員女孩半晌後，才聽見她不情願的發出：「我查查看。」的聲音。

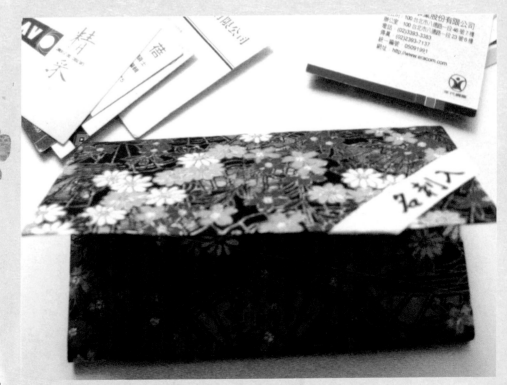

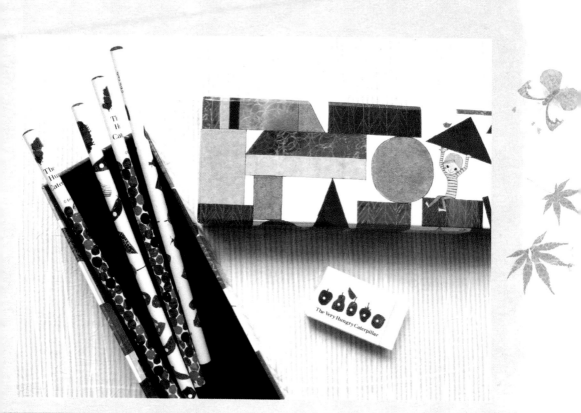

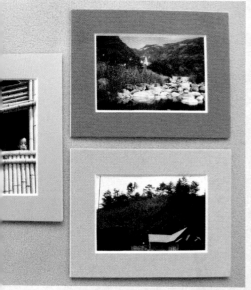

　　對客人的態度為甚麼不能夠好一點呢？她下意識想到笑，想到微笑所代表的和善意象。

　　「妳不笑，我笑。」她開始用微笑，用歡喜的笑做為她發自內心的生命態度，就好像她對待喜歡的文具那樣，充滿真心珍惜的愛戀意味。

名片夾、相框和鉛筆盒書架的製作材料

小厚紙板、厚紙板若干塊、色紙若干張。

動手做紙名片夾

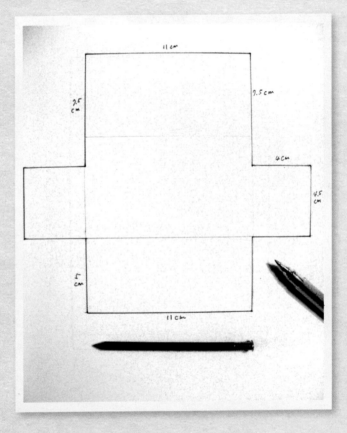

☞ 準備材料

在草稿紙上畫出紙名片夾內面的紙面大小，寬約11公分、高約17公分，
其中左右突出來的兩塊，是打算用來摺疊成裝名片用的伸縮邊使用。

☞ **準備材料**

在草稿紙上畫出紙名片夾外表
的尺寸，寬13公分、高19公
分，寬度多出的2公分和高度
多出來的2公分，是用來摺到
反面用的，之後，再把預先設
計好的背面紙黏上。

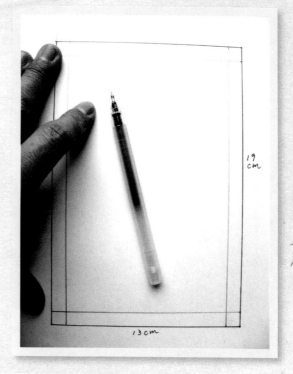

☞ **黏貼角邊**

角邊的黏貼必須緊
實牢固。

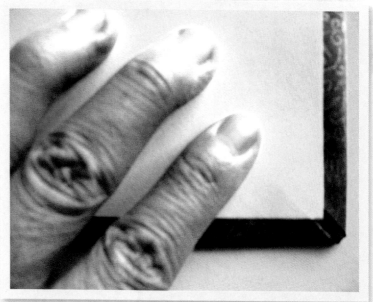

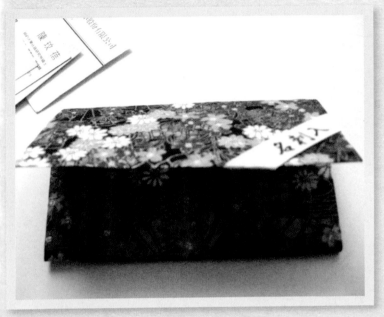

☞ **紙名片夾
的內邊摺疊**

裝放名片的邊
緣，必須把原
來留下來的一
對耳朵，以W
的形狀摺疊，
然後把另一邊
黏貼在底邊反
面，即成立體
式的名片夾。

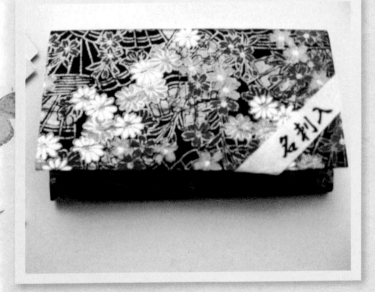

☞ **紙名片夾完成**

有邊有空間的紙名
片夾終於完成。

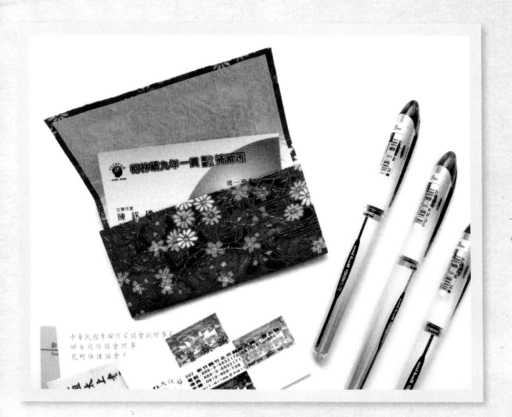

☞ 典雅的紙名片夾

可放置大約十張的紙名片夾，十分別致優雅。

動手做相框

☞ 準備材料
把打算拿來做紙相框的厚紙板，切割出一定的高度和寬度；高度和寬度約16公分和21公分。

☞ 準備材料
相框用厚紙板必須準備三塊，其中一塊中間挖空，四周各保留3公分供作框邊，另兩塊先保留完整。

☞ 勾勒出可架式
的線條
用另一張厚紙板，
黏貼上一張白紙
後，選取好位置，
按圖勾畫出可拉開
式的立架。

☞ 放大的立架
利用其中兩張厚紙
板割出可取式立架
線條。

☞ 立架要更厚

厚紙板的第一張

為相框正面，第

二張和第三張則

是用來切割立架

用。

☞ 相框的正面

相框的正面用紙，可到美術

社購買有顏色的厚紙板。

☞ **側看相框**

從側面看相框的樣子，第二張
和第三張切割好立架線後，兩
張牢牢黏妥。

☞ **側看相框三層紙**

側看相框的厚度，第二和第
三張黏緊，第一張和後兩張
僅黏上方即可，左右和底部
不用黏，是因為要用來從底
部插入相片用的。

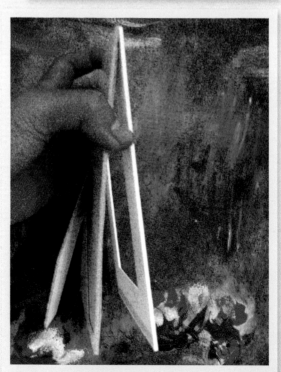

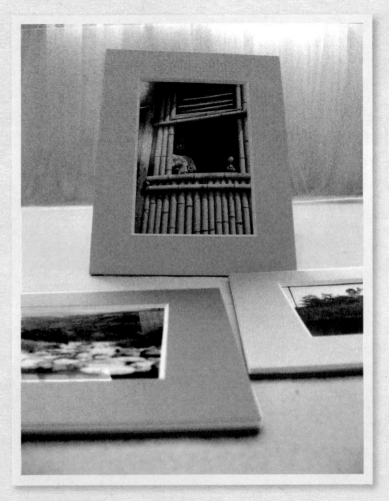

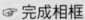 完成相框
可立式、簡易型又別致的相框終於圓滿完成。

動手做鉛筆盒

☞ **準備材料**

把打算拿來做紙鉛筆盒蓋的厚
紙板，切割出一定的高度和寬
度；高度和寬度約19公分和7
公分。

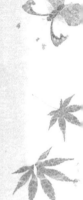

☞ **準備材料**

把打算拿來做紙鉛筆盒底盒的
厚紙板，切割出一定的高度和
寬度；高度和寬度約16.5公分
和6.5公分。

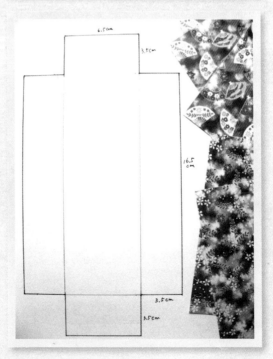

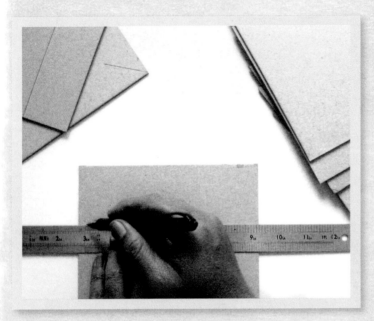

☞ 紙鉛筆盒製作
利用厚紙板切割
出紙盒的樣子，
然後將四個角邊
黏妥，再黏貼上
喜歡的紙樣。

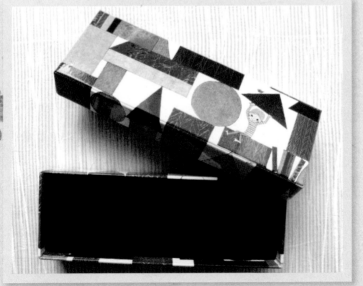

☞ 紙鉛筆盒蓋和
鉛筆盒
完成的紙鉛筆盒
和紙鉛筆盒蓋的
樣子。

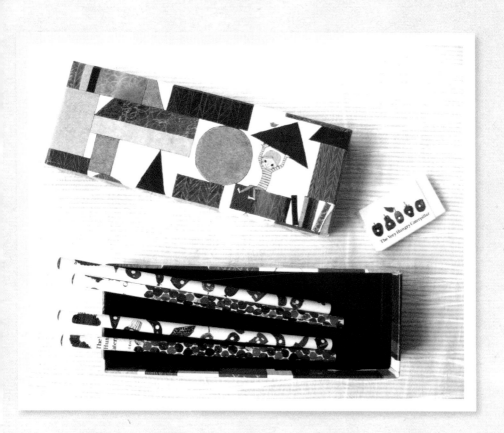

☞ 色調一致的文具組合

完成後的紙鉛筆盒，和鉛筆、橡皮擦，成同色調的系列。

〔一起來做優雅的畢業留言簿〕

class book
畢業留言紀念冊

驪歌初唱淚人兒

　　就要從學校畢業了，就快要從唸了三年書的國中，離開學校了，她心裡面真有千萬個不捨，校園裡有她熟悉的一草一木；有她談笑風生，一起做功課、拼成績的同學。離開，好比她即將被學校摒棄一樣，使她的心情充滿百感交集的矛盾。

　　這種「矛盾」使她明白，無論將來會升上哪一所高中，她是不可能永遠跟喜歡的同學在一起，她可能在東，其他同學可能各奔自己的方位，最後淪落到渺無音訊的地步。

　　永遠不可能在一起了。

　　學生的行為意義，如果能對某一個一瞬間的歡樂誓以真誠的記憶，然後使這一瞬間停下腳步，永不變質，那麼她和同學之間，真心真意的友誼，必定更加彌足珍貴。

　　也許校園裡的風聲知道這一切，也許班級公佈欄的塗鴉熟悉這一切，時間會暫時取消她和同學分別的難堪與痛苦，親自化身在她和所

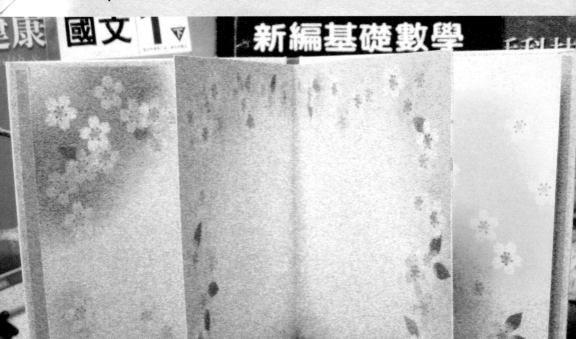

有共度三年歡樂時光的同學身上，之後，告訴她人生是可以永遠的。

　　是的，時間知道，歡樂的時光使人陶醉，但與之這個時候渴望能夠永遠跟喜歡的同學在一起的心情相比較，她知道，時間的確不會就此輕易答應她無助的請求。

　　永遠存在的時間，這時正無情的阻撓她滿心期望的熱切心意，並且一定會執意的將她從與同學相處的快樂氣氛中，狠狠拉開。

　　畢業聲中所顯示的驚鴻一瞥的歡樂記憶，最是不堪一擊；尤其，當驪歌初唱之際，所有和同學之間美好的歡樂記憶，都將崩潰瓦解，隨之而來的，就是她根本無法抵擋的汪汪淚眼了。

　　果然，就在畢業典禮的演練預習中，她被那些校方刻意安排的離

別音樂，攪亂整片心思，哭得不成人樣，嘴角還頻頻說著，她不要畢業，她不要跟同學分別。

天空跟著她的心一起沉悶，一起在長亭外古道邊，落下依依難捨的滂沱雨水。

她望著那一本記滿同學簽名的畢業留言紀念冊，泣不成聲；她不想要這些「思念總在分手後」的心傷字句，更不想看到「我會想妳」的傷感語詞，她希望時間就此停住下來，繼續陪她橫臥在校園中那片青翠的草坪上，細數一朵流雲，兩朵流雲。

哇！好多流雲。

畢業留言紀念冊的製作材料

　　厚紙板兩大塊、厚紙板一小塊、厚色紙兩大張、寒冷紗一塊、內文紙若干張。

動手做畢業留言紀念冊

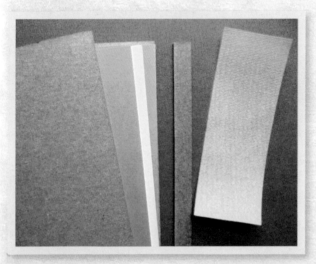

☞ **準備材料**
把打算拿來做畢業留言紀念冊的厚紙板，切割出自己喜歡的封面、封底和書背的高度和寬度。

☞ **準備材料**
當封面和封底用的厚紙板必須上下和左右的任一面，共三面的高度比內文紙多0.3公分左右。

☞ 準備材料

書背的寬度必須以內文紙壓緊
後的總厚度再加0.2公分為依
歸。

☞ 準備材料

貼在封面、封底和內文頁之間
的蝴蝶頁,必須摺疊成四張,
共八面,兩張貼在封面裡,兩
張貼在封底裡;蝴蝶頁的大小
尺寸和內文紙相同。

☞ **製作封面**

畢業留言簽名紀念冊的封面、書背和封底製作，其中都必須保留各約0.2公分的距離。

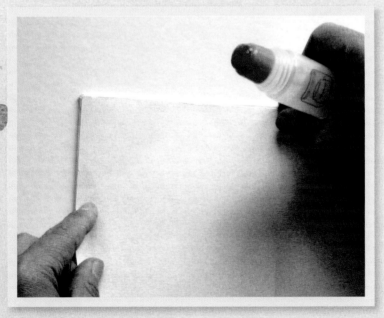

☞ **製作內頁**

畢業留言簽名紀念冊的內頁，可使用紙質光滑的100磅道林紙，摺疊出預先設定好的大小尺寸。

☞ **完成內頁**
內頁摺疊整齊後，
準備在書背上膠，
同時黏上寒冷紗。

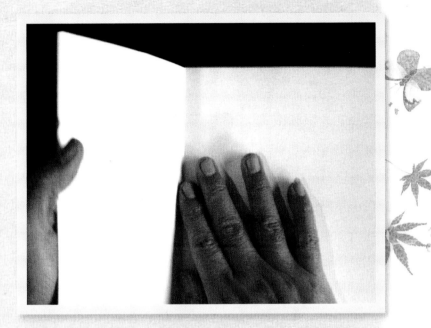

☞ **蝴蝶頁和內文**
蝴蝶頁和內文完整
呈現一致的規格。

☞ 蝴蝶頁和內文

蝴蝶頁可選擇彩色紙，它的
作用和做衣服的裡襯布一
樣，同時供作封面、封底與
內頁之間的連接之用。

☞ 黏上寒冷紗之後的書背

在書背上（包括上下蝴蝶頁
和內文紙）黏上寒冷紗布之
後的書背，堅實有力。

☞ 厚紙板封面

準備黏上用厚紙板
製作的封面和封
底。

☞ 書背上膠

在書背上膠，準備
黏貼寒冷紗和書
背。

☞ **鳥瞰畢業留言紀念冊**
立體的精裝本畢業留言紀念
冊終告完成。

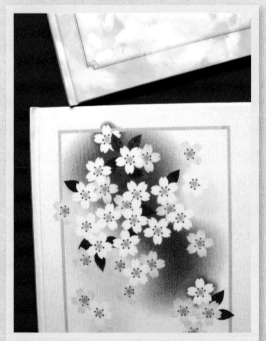

☞ **黏貼紀念冊名字**
可在封面上用電腦打字，
設計一組精彩的名字，如
「2008年912班畢業留言紀
念冊」。

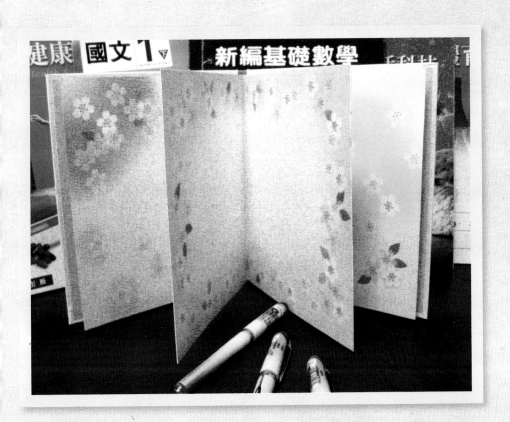

☞ 作品完成

學生生涯如櫻花的盛放與凋落一般，雖然短暫卻美麗無比；擁有一本
完全屬於自己的「畢業留言紀念冊」，供好友、師長留下珠璣字句，
留予他日回味學生生活的斷簡殘篇，嗯，挺不錯的。

製作材料：紙和布的依偎情懷
paper & clotn

如果有人拿著一張紙，問你這是甚麼？你一定不假思索的回答說：「是紙呀！」你說它是一張紙，它就真的只是一張紙。同樣是紙，卻因為質料不同、用途不一，所以就有不一樣的名稱；它可以成為一本書、一張卡片、一封信、一張鈔票、一只袋子、一本空白筆記本，或者是一幅巨型的海報掛圖。

人類發明紙的用意，主要是拿它來記錄生活萬象。

紙的發明，帶給人類方便的生活機能與傳承文化的特性，後代人們更在其中享受到知識、歷史和文化的傳遞，功能不可謂不大。

古紙的發明

紙是中國古代四大重要發明之一，在紙張還未發明之前，人們到底採用甚麼東西來做為記事材料呢？根據文獻資料的說法，最早的中國人是採用結繩來記事，相繼又以龜甲獸骨刻辭，做為敘事表達，這即是著名的「甲骨文」。而在發現青銅以後，人們又在青銅器上鑄刻

銘義，叫「金文」或「鐘鼎文」。之後，把字刻寫在竹、木削成的段片上，學者稱之為「竹木簡」，那些較寬厚的竹木片又稱為「牘」。當然，也有人將文字書寫在絲綢織品的縑帛上。

↑結繩(取材自國家圖書館)

先秦以前，除了以上記事材料之外，從出土文物中，還發現有刻在石頭上的文字，著名的「石鼓文」即是其中一例。

歷史書告訴人們，紙是東漢蔡倫所發明的。但根據近年來中國考古學者隨著西北絲綢之路沿線考古工作的進展，發現許多西漢遺址和墓葬當中，不乏紙的遺物，而西漢在先，東漢在後，這項發掘的結果，使得蔡倫發明紙的事實，不斷被提出質疑。

↑刻木(取材自國家圖書館)

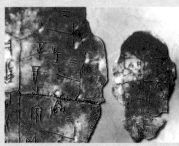

↑甲骨文(取材自國家圖書館)

↑竹簡
(取材自國家圖書館)

↑石文
(取材自國家圖書館)

↑敦煌卷軸(取材自國家圖書館)

按照出土古紙的年代順序，中國古代使用的紙大致可以分為：西漢早期的放馬灘紙，西漢中期的灞橋紙、懸泉紙、馬圈灣紙、居延紙，西漢晚期的旱灘坡紙。這些紙不但都早於東漢的蔡倫紙，而且有些紙上還留有墨跡字體，說明早在西漢即有用紙書寫文字的事實。

其中，從留傳下來的古書畫中，尚能一窺古紙的風貌。

古紙的種類

造紙的主要原料多為植物纖維，以竹與木為主，木材纖維柔韌，製成的紙，吸墨力較強；竹材纖維脆硬，製成的紙，吸墨性較弱，所以古紙又分為兩大類：

弱吸墨紙類：多由竹纖維製成，紙面較為光滑，墨汁浮於表面，不易漫開，所以色彩鮮艷。這種紙類以澄心堂紙、蜀牋、藏經紙等為代表。

強吸墨紙類：多由木質纖維製成，吸墨性強，表面生澀，墨汁一落紙，極易漫開，書寫時，常加漿或塗蠟，光彩不若牋紙鮮明，較為含蓄。這種紙類以宣紙與彷宣、毛邊紙、元書紙與棉紙等為代表。

↑棉紙

今紙的種類

文化用紙：資訊傳遞、文化傳承所用，所以和印刷業有密切關係，常見的文化用紙有：銅版紙、道林紙、模造紙、證券紙、印書紙、畫圖紙、招貼紙、打字紙、聖經紙、郵封紙、香菸紙、格拉辛紙、新聞紙……等。

工業用紙：專用來製造紙箱、紙盒、紙杯、紙盤等的紙張或紙板，因需再經加工作業，所以稱為工業用紙，常見的工業用紙有：牛皮紙板、瓦楞芯紙、塗布白紙板、灰紙板……等。

↑日本和紙

↑麻落水紙

↑紋紙

包裝用紙：專用來製造紙袋、購物袋、紙膠袋的紙張，常見的包裝用紙有：玻璃紙、包裝紙、袋用牛皮紙……等。

家庭用紙：與衛生保健或居家生活有關的用紙，常見的家庭用紙有：衛生紙、面紙、紙尿褲、餐巾紙、紙巾、醫療用紙……等。

資訊用紙：日本稱資訊用紙為情報用紙，主要是因為辦公室自動化及電腦列表機的興起，所以成為近年來快速發展的紙張，常見的資訊用紙有：非碳複寫紙、影印紙、電腦報表紙、感熱記錄紙（如傳真紙）、靜電記錄用紙……等。

↑日本和紙

特殊用紙：針對特殊用途而製造的紙張，如棉紙、宣紙、防油紙、防銹紙、鈔票紙……等。

紙張是「自己動手製作一本書」的主要材料，認識紙張的種類和用途之後，你即可在心中描繪出打算製作的書籍樣式，並且，慎選材質。

↑日本和紙

製作一本書，紙張和布料經常被拿來並行使用，有人選取喜歡的紙樣當封面，有些人則用喜歡的布料裁剪成封面，然後再在版面上設計各種圖樣，增添色澤。

紙張和布料是製作一本書依偎難捨的兩樣主要材料，自由取捨，無非讓製作出來的書本得以不褪色、不走樣。

你主動選擇適合的材料，不是材料選擇你。

準備工具：製作一本書的材料與工具
manufacture handicraft tool

各式紙張

　　書本內文紙通常是拿電腦列印紙使用，A4開數，純白色，這種紙張到處有得買；它的尺寸規格可拿來做對摺的25開本書和對摺再對摺的50開大小的掌中書使用。

　　美術社和棉紙店才可以買得到的厚棉紙，主要用在線裝書和經摺書，卷軸式的棉紙，面積大，必須經過裁剪，才能符合自行設計的書本尺寸大小使用，線裝書和經摺書的開本大小向來不設限，可按自己喜歡的尺寸大小運用。

　　至於漂染各種色彩的日本和紙，或繪製有各色圖案的包裝紙，則可拿來

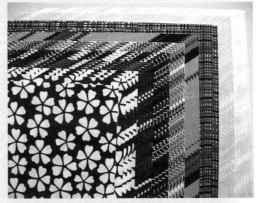

做為封面包裝用，日本和紙的價格較高，也可以拿來當做線裝書和經摺書的內文紙使用，拿和紙來寫詩歌、寫俳文，其意境深遠，富於情調。

厚紙板

　　厚紙板主要拿來用做封面的外層包裝，具保護內文的功效。經過裁切後，在厚紙板黏上好看的包裝紙，將使封面增色生輝不少。

↑厚紙板

棉布

　　所謂棉布指的是好看的絲綢、絨布、麻布、棉布等布料，主要用途供做封面書衣，精裝書、經摺書、線裝書均可使用。

↑布

↑布

↑不織布

不織布

　　價格便宜的不織布，通常被拿來當做精裝本書的封面內層使用較多，也就是拿它置於厚紙板和絲絨布封面之間，以期增加精裝書封面的質感，市售的精裝日記本很多都是這樣做的。

寒冷紗

　　網狀，黏貼內文書背和封面書背之間所用的一種白色網狀布。

↑緞帶

緞帶

　　緞帶主要用於書籤上，也可用於精裝書的美化，同時又可當書籤條使用。

↑小飾物

小飾物

　　不少文具店均有販售自黏用小飾物，花草鳥獸、水果卡

通等等，色彩多樣，可供用
於貼在封面或書籤上，藉以
增加美感氣息。

細麻繩

　　細麻繩主要用於線裝
書，穿插繫住封面和內文
紙，充滿古意。

↑細麻繩和針

尺

　　切割紙張使用，塑膠尺
或鐵尺均可。

↑尺

剪刀

　　剪裁紙張或布料使用。

美工刀

　　刀刃要厚實，用於切割
厚紙板時，才不至於脆裂，
但仍得小心使用，以免割
傷。

↑剪刀

↑美工刀

膠水

　　一般膠水用於黏貼紙張，黏性強的強力膠水則用於黏貼書背，附著力較強，不易脫落。

平整板

　　小小的木條板，主要作用在撫平黏貼後的封面，以期達到平整完美的效果。當然，你也可以使用手指、手掌或塑膠尺代替平整板，只是要小心別破壞紙面美觀。

↑膠水

↑平整板

材料哪裡找？工具哪裡買？
Seeks the handicraft material

（一）樹火紀念紙博物館

樹火紀念紙博物館是台灣第一家紙博物館，展出的內容有紙的文化、紙的歷史、造紙的原料，經由介紹造紙的過程，教您認識紙張、製作紙張。展覽場區共有三樓，展出方式是以靜態的實品陳列、模型展示配合現場實際的操作，讓人們瞭解紙的製作過程。

地址：台北市中山區長安東路二段68號

（二）誠品書店文具部

歐日進口紙、包裝紙、各式筆記本、記事本、信封信紙、各類文具等。

（三）台隆手創館（HANDS TAILUNG）

手工藝DIY的產品非常多，絕大部分為日本進口，包括：布偶毛線材料、瓷磚鋁線工藝、串珠刺繡材料、洋裁布料拼布、信封信紙卡片、和紙剪刀膠水、繩線棉線釣魚線等等。

微風店地址：台北市復興南路一段39號6樓（微風廣場）
信義店地址：台北市松高路19號5樓（新光三越A4館5樓）

（四）大創館

日系生活用品店，文具、和紙、信封信紙等，每樣價格為39元和50元兩種。

台北南京西路店：台北市南京西路近中山北路

台北站前店：台北市館前路12號4樓

台北明曜店：台北市忠孝東路四段200號11樓

台北公館店：台北市汀州路三段金石堂書店旁

板橋原宿店：板橋市中山路一段50巷22號1樓

中和環球店：中和市中山路三段122號B2F

台中德安店：台中市復興路4段184號6樓

台中中友百貨店：台中市三民路

台中廣三SOGO店：台中市中港路

台中新光三越店：台中市中港路

台中TIGER CITY店：台中市河南路

彰化裕毛屋店：彰化市曉陽路15號2樓

販賣紙品的商店

（五）彩遊館

日系生活用品店，文具、和紙、信封信紙等，每樣價格在39元到69元不等。

台北市南京西路32號

台北市重慶南路一段1-2號

台北市松江路151號

台北市士林區文林路167號

台北市北投區石牌路二段124號（近榮總）

台北市忠孝東路四段309號（捷運國父紀念館站）

台北市內湖區舊宗路1段188號1樓（內湖大潤發二館內）

台北縣板橋市文化路一段421巷2號（捷運新埔站1號出口）

台北縣板橋市中山路一段46號4樓（板橋誠品百貨內）

台北縣永和市永和路二段66號（頂溪捷運站1號出口旁）

桃園市經國路369號B1（桃園特易購內）

中壢市中山東路二段510號1樓（中壢家樂福內）

新竹市湳雅街97號2樓（新竹大潤發內，原湯姆龍位置）

台中市復興路四段186號6樓（德安購物中心內6樓）

台中市西屯區福星路557號B1

雲林縣斗六市雲林路2段297號1樓

嘉義市博愛路二段281號B1

高雄市前鎮區中華五路1111號2樓（高雄家樂福內）

高雄市鳳山市林森路291號2樓（高雄家樂福內）

宜蘭市民權路2段38巷6號3樓（宜蘭新月廣場內）

（六）日奧良品館

日系生活用品店，文具、和紙、信封信紙等，每樣價格為39元。

內湖店：台北市內湖區舊宗路一段188號（大潤發內湖二館）

汐止店：台北縣汐止市民峰街117號B1（惠康超市地下一樓）

台茂店：桃園縣蘆竹鄉南崁路一段112號5樓（台茂南崁家庭娛樂
　　　　購物中心）

中壢店：桃園縣中壢市中北路二段468號B1（大潤發中壢店）

中家店：桃園縣中壢市中山東路2段510號（家樂福中壢店）

龍潭店：桃園縣龍潭鄉中正路116號

文心店：台中市北屯區文心路四段601號

德安店：台中市東區復興路四段186號6樓（德安購物中心）

國光店：台中縣大里市國光路二段710號B1（大買家國光店）

員林店：彰化縣員林鎮中正路二巷90-100號1樓（愛買吉安員林店）

南投店：南投市三和三路21號（家樂福南投店）

嘉義店：嘉義市博愛路二段461號（家樂福嘉義店）

國華店：嘉義市西區國華街275號

南特店：台南市中華西路二段16號2樓（特易購台南店）

中華店：台南市中華東路1段90號

仁德店：台南縣仁德鄉仁愛村仁愛1211號2樓

中正店：台南縣永康市中正南路358號B1（家樂福台南中正店）

金銀島：高雄市前鎮區凱旋四路688號B1（金銀島購物中心）

十全店：高雄市三民區青島街131號（家樂福十全店）

建國店：高雄市三民區建國二路318號2F（高雄市臨時火車站前站）

明誠店：高雄市左營區明誠二路380號

左營店：高雄市左營區左營大路306號

自由店：高雄市左營區孟子路226號

三多店：高雄市苓雅區三多二路1號

大順店：高雄市苓雅區大順三路115號（統一大順商場）

鳳山店：高雄市鳳山市中山西路236號2樓

花蓮店：花蓮市中華路125號B1（遠東百貨FE'21花蓮店）

（七）美術社、棉紙店、金興發文具連鎖店、33學堂

（八）紙天空：台北縣淡水鎮中正路

（九）日本Tokyu Hands

日本Tokyu Hands販賣最多關於紙製品DIY的材料，尤其自製書籍的各式紙類，一應俱全；其中，位於東京都澀谷區的Tokyu Hands分店的材料最多、最齊全；出國到日本，不妨前往瀏覽、購買。

Tokyu Hands在日本的分店如下：

■北海道地區

札幌店：札幌市中央區南1條西6-4-1

■關東地區

澀谷店：東京都澀谷區宇田川町12-18

新宿店：東京都澀谷區千駄ヶ谷5-24-2

池袋店： 東京都豐島區東池袋1-28-10

町田店：東京都町田市原町田4-1-17

北千住店：東京都足立區千住3-92

ららぽーと豐洲店：東京都江東區豐洲
2-4-9

ナチュラボ仙川店：東京都調布市仙川町1-18-14

ナチュラボアウトパーツ丸の内店：東京都千代田區丸の内1-6-4
地下1階

ホーミィルーミィ船橋店：千葉縣船橋市濱町2-1-1 1階

アウトパーツ船橋店：千葉縣船橋市濱町2-1-1 5階

橫濱店：神奈川縣橫濱市西區南幸2-13

川崎店：神奈川縣川崎市川崎區駅前本町8ダイス5F

ハンズセレクト青葉台店：神奈川縣橫濱市青葉區青葉台2-5-1青葉
台東急スクエアSouth-1別館 地下1階

■名古屋地區

名古屋店：愛知縣名古屋市中村區名駅1-1-4

名古屋ANNEX店：愛知縣名古屋市中區錦3-5-4

■關西地區

心齋橋店：大阪府大阪市中央區南船場3丁目4番12

江坂店：大阪府吹田市豊津町9-40

三宮店：兵庫縣神戶市中央區下山手通2-10-1

■九州地區

廣島店：廣島縣廣島市中區八丁堀16-10

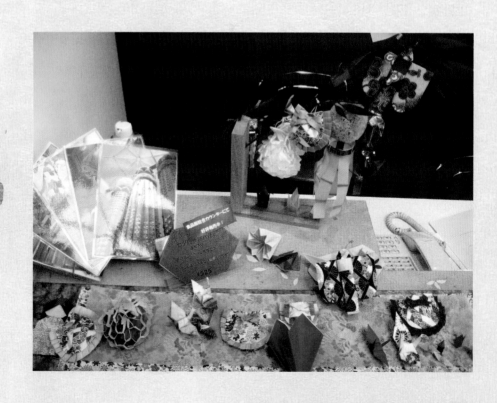

國家圖書館出版品預行編目資料

圖解紙工藝入門／陳銘磻著.
－－第一版－－臺北市：老樹創意出版；
紅螞蟻圖書發行，2011.1
面　　　公分－－(生活‧美；5)
ISBN 978-986-6297-26-7（平裝）

1.勞作 2.工藝美術

999　　　　　　　　　　　　99024460

生活‧美 05

圖解紙工藝入門

作　　　者／陳銘磻
美術構成／Chris' office
校　　　對／楊安妮、鍾佳穎、陳銘磻
發 行 人／賴秀珍
榮譽總監／張錦基
總 編 輯／何南輝
出　　　版／老樹創意出版中心
發　　　行／紅螞蟻圖書有限公司
地　　　址／台北市內湖區舊宗路二段121巷28號4F
網　　　站／www.e-redant.com
郵撥帳號／1604621-1　紅螞蟻圖書有限公司
電　　　話／(02)2795-3656（代表號）
傳　　　真／(02)2795-4100
港澳總經銷／和平圖書有限公司
地　　　址／香港柴灣嘉業街12號百樂門大廈17F
電　　　話／(852)2804-6687
法律顧問／許晏賓律師
印 刷 廠／鴻運彩色印刷有限公司
出版日期／2011 年 1 月　第一版第一刷

定價 280 元　港幣 93 元

ISBN 978-986-6297-26-7　　　　　　**Printed in Taiwan**